莆阳十二月

朱雁娴工笔花鸟画赏析

APPRECIATION AND ANALYSIS OF ZHU YANXIAN'S GONGBI BIRD-AND-FLOWER PAINTINGS

朱雁娴 绘

海峡出版发行集团

福建美术出版社

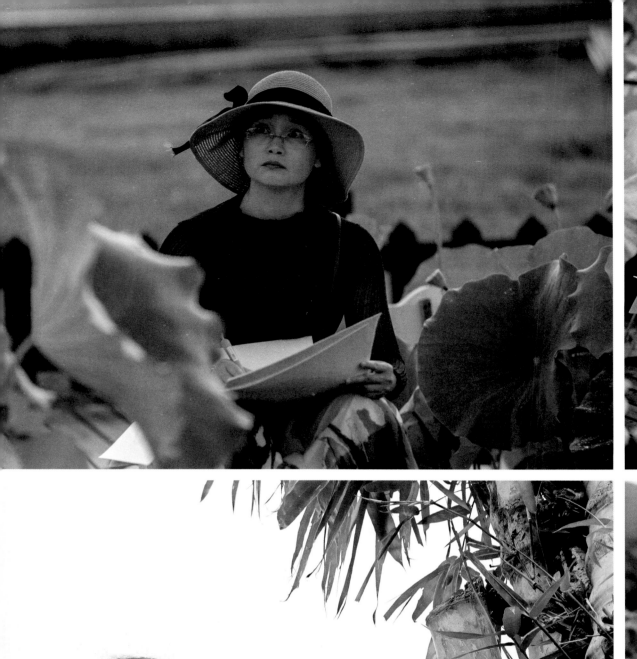

朱雁娴艺术简历

朱雁娴，女，出生于福建省东山岛，2016 年获中央美术学院花鸟画研究艺术硕士专业学位，现为中国美术家协会会员，中国工笔画学会会员，福建省美术家协会工笔画艺委会委员，莆田市工笔画学会副会长，莆田市人大书画院副院长。

参展记录：

2008 年《和风》获"和谐家园"全国工笔画展优秀奖；

2009 年《沃野千秋之二》入选 2009 年金陵百家全国中国画展；

2011 年《乡村物语》入选第八届全国工笔画大展；

2012 年《秋之宴》获 2012 年全国工笔画展优秀奖；

2013 年《秋暝》入选"吉祥草原·丹青鹿城"全国中国画大展；

2013 年《夏深沉》获首届"朝圣敦煌"全国美术作品展优秀奖；

2014 年《等》入选第十二届全国美展暨庆祝建国 65 周年福建省当代美术精品展；

2016 年《闽南十二月》获中央美术学院 2016 届研究生优秀毕业创作奖并被中央美术学院美术馆收藏；

2018 年《浮生》入选"八闽丹青奖"第二届福建省美术双年展

2019 年《如梦春秋》入选第十三届全国美展福建省作品选拔展

邀请展记录：

"青春志"2016 北京青年美术双年展；

"千里之行"第八回——中央美术学院 2016 届毕业生优秀作品展；

""互通"中日艺术家作品展；

"一纸凝芳"·2019 全国女性工笔画艺术家邀请展

首届、第二届全国省际工笔画联盟巡回展

"红袖墨韵"女画家中国画邀请展

出版有：

《当代工笔画唯美新视界——朱雁娴工笔花鸟画精品集》福建美术出版社出版发行

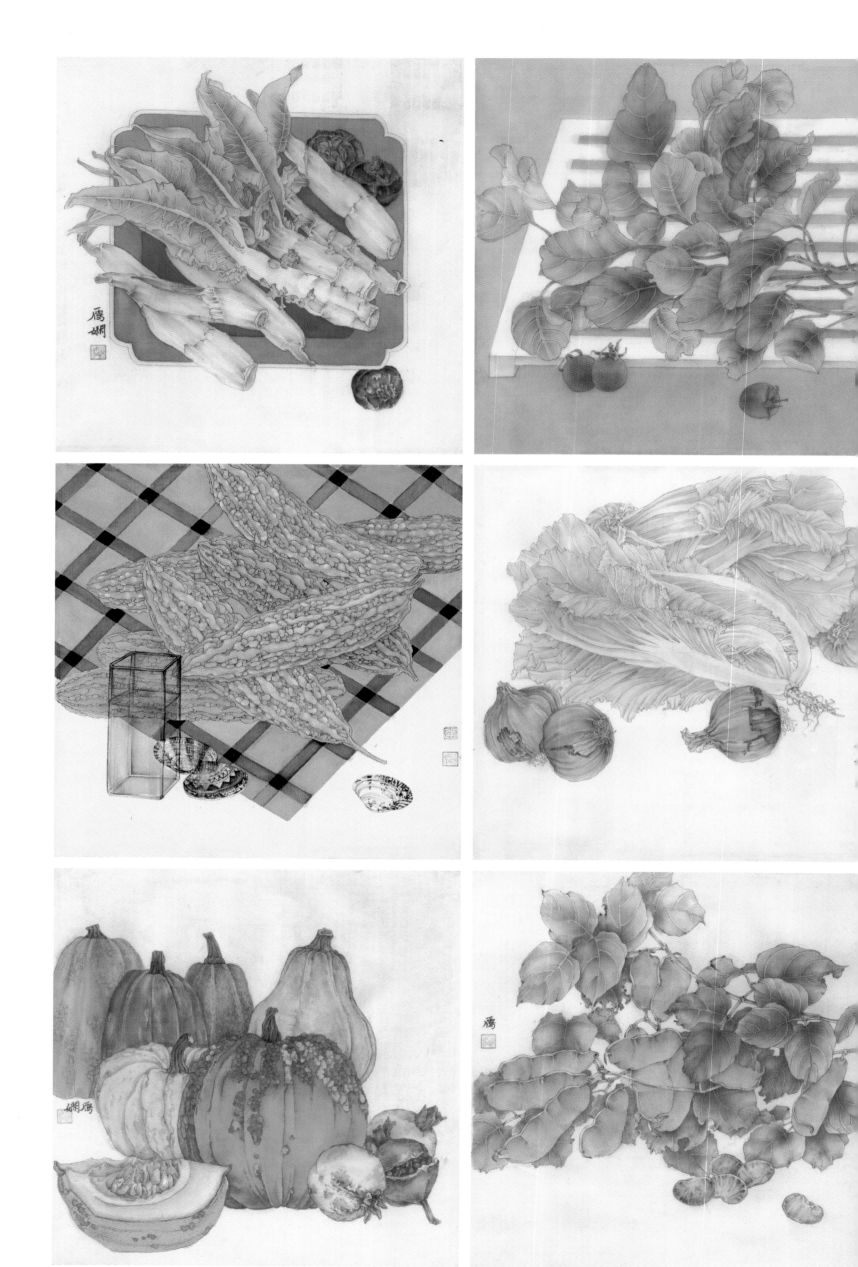

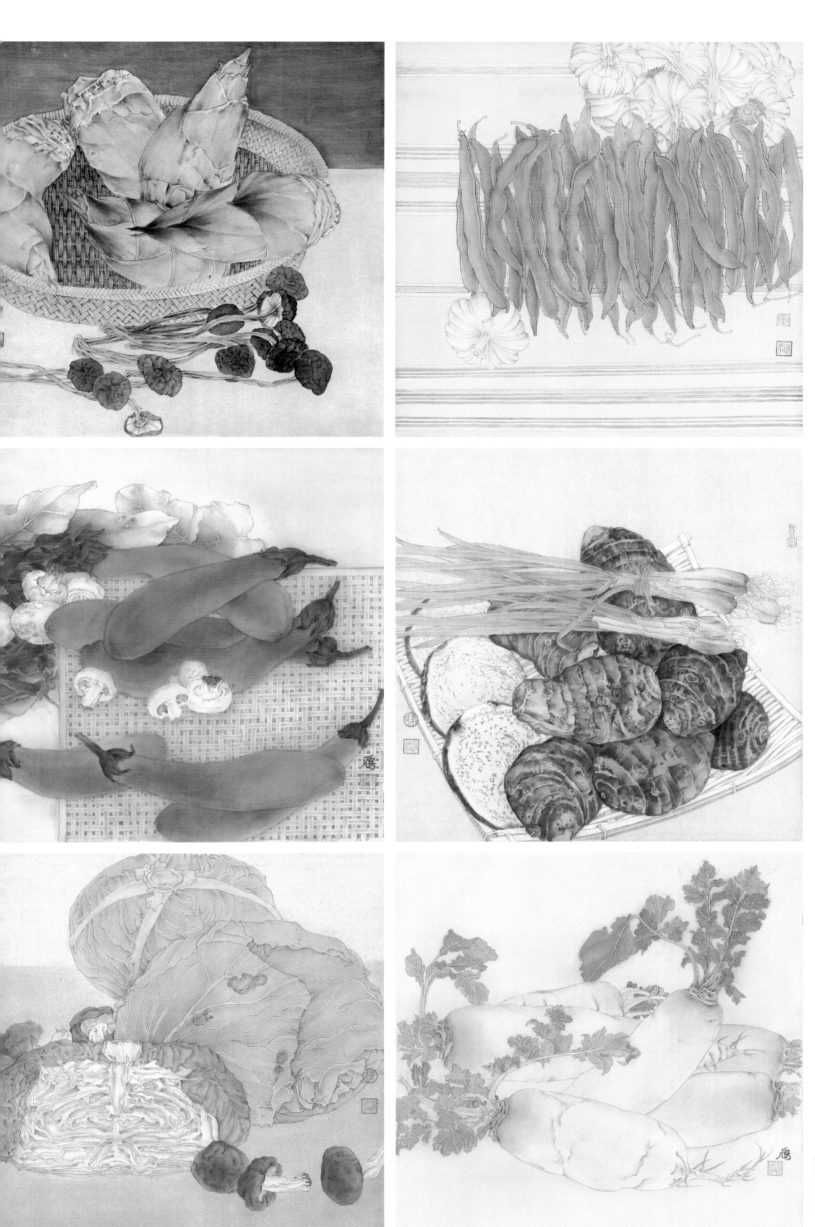

莆阳十二月　绢本

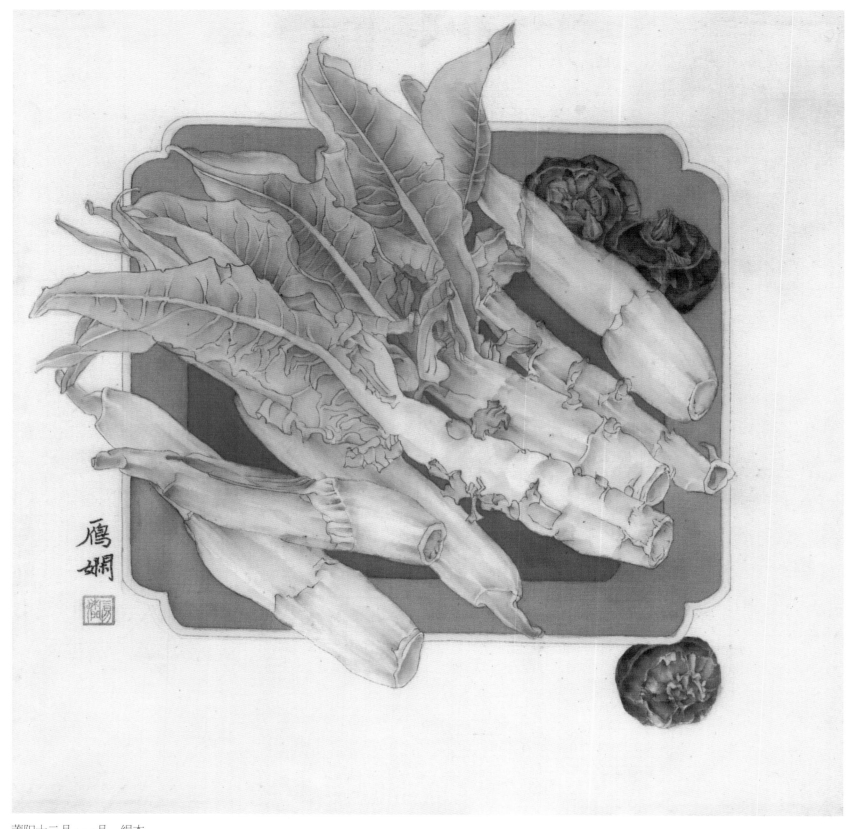

莆阳十二月·一月 绢本

我在创作《莆阳十二月》时尽量与《闽南十二月》拉开距离，
选择闽中地域特征最显著的蔬果品类，色彩上也从温润微妙
的绿色调转向更为丰富的紫与黄、绿与红两组对比色相互交
织的复调。其实画画更多的时候是潜意识在作画，所谓的眼
高手低这时显得特别重要。导师于光华教授说过：看画册也
是一种临摹，而阅读文字生成的心中意象是从生活中积累视
觉经验的一种补充；在尊重物象本质特征的同时，更要从前
人的作品中去获得某种启示，从自己的内心出发，用自己的
语言表达你心中的意象……

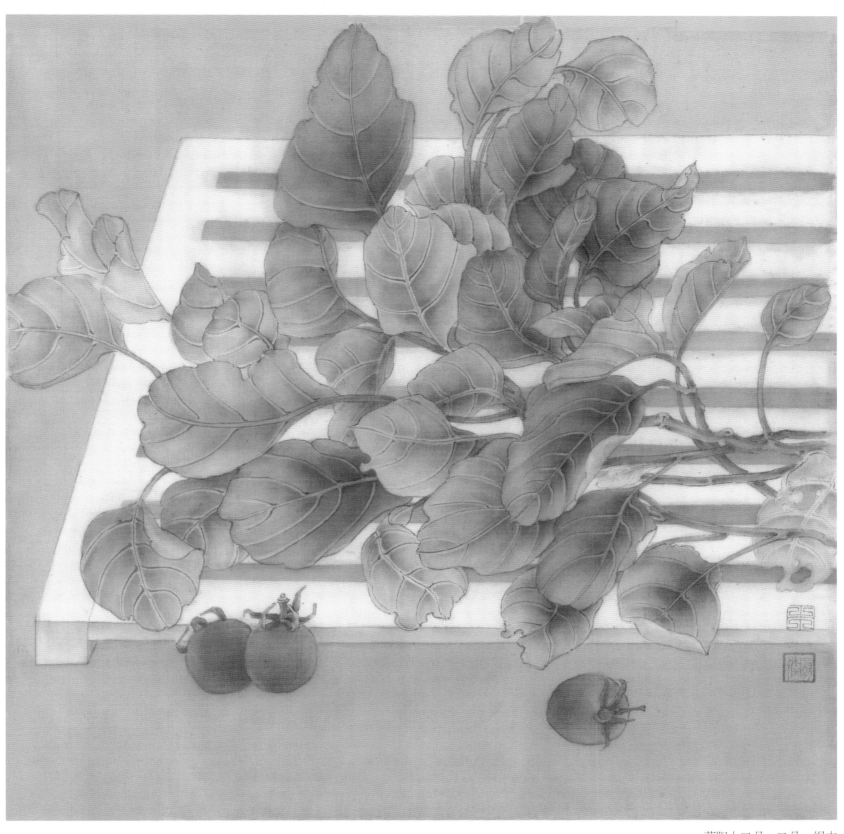

莆阳十二月·二月　绢本

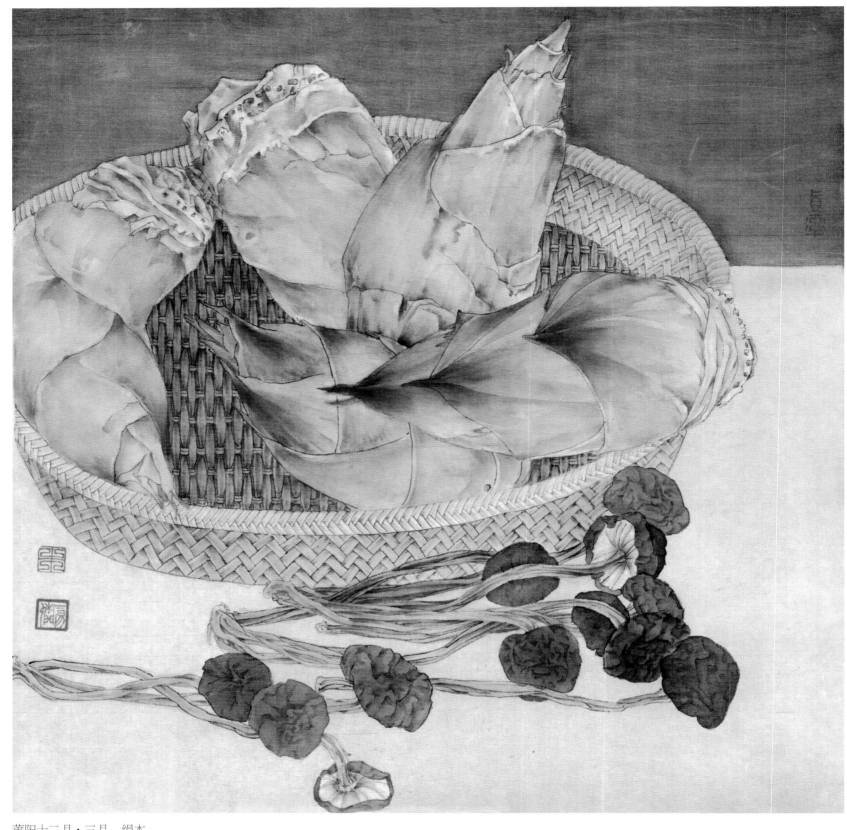

葡阳十二月·三月　绢本

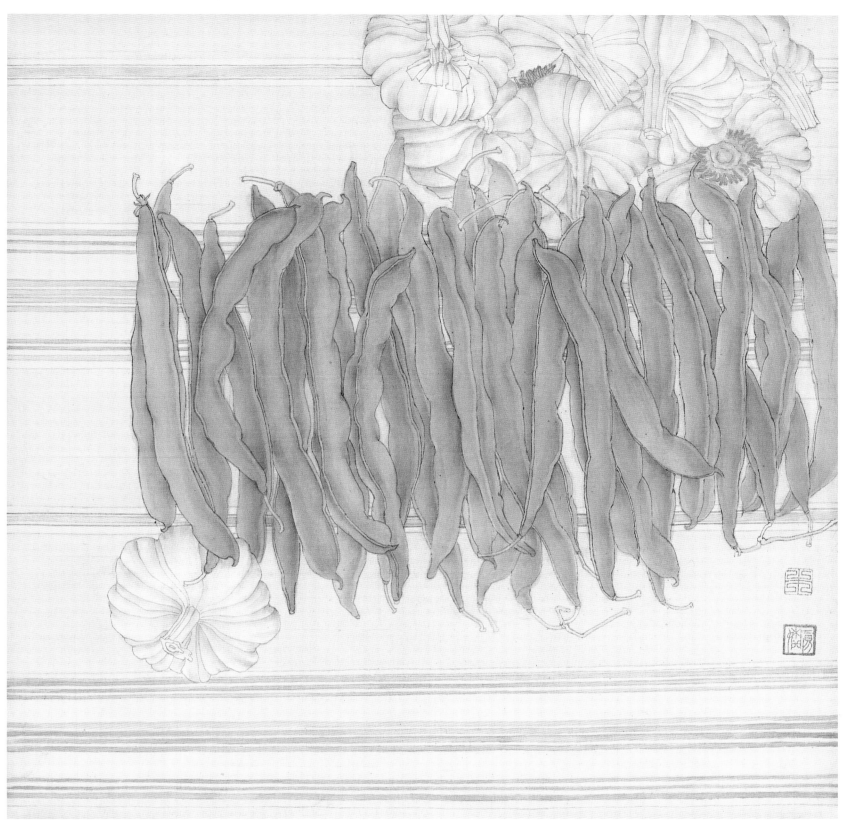

莆阳十二月·四月　绢本

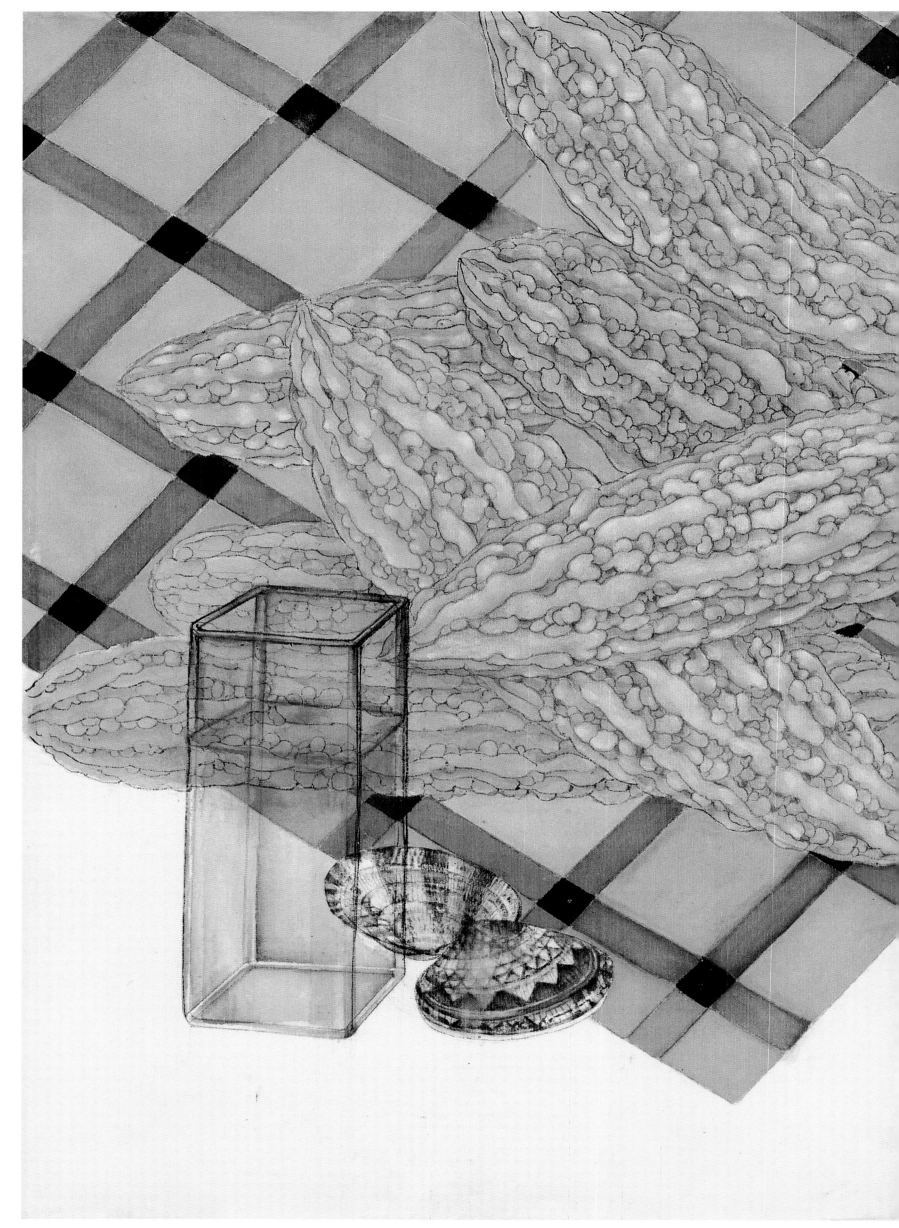

莆阳十二月·六月　绢本

莆阳十二月·五月　绢本

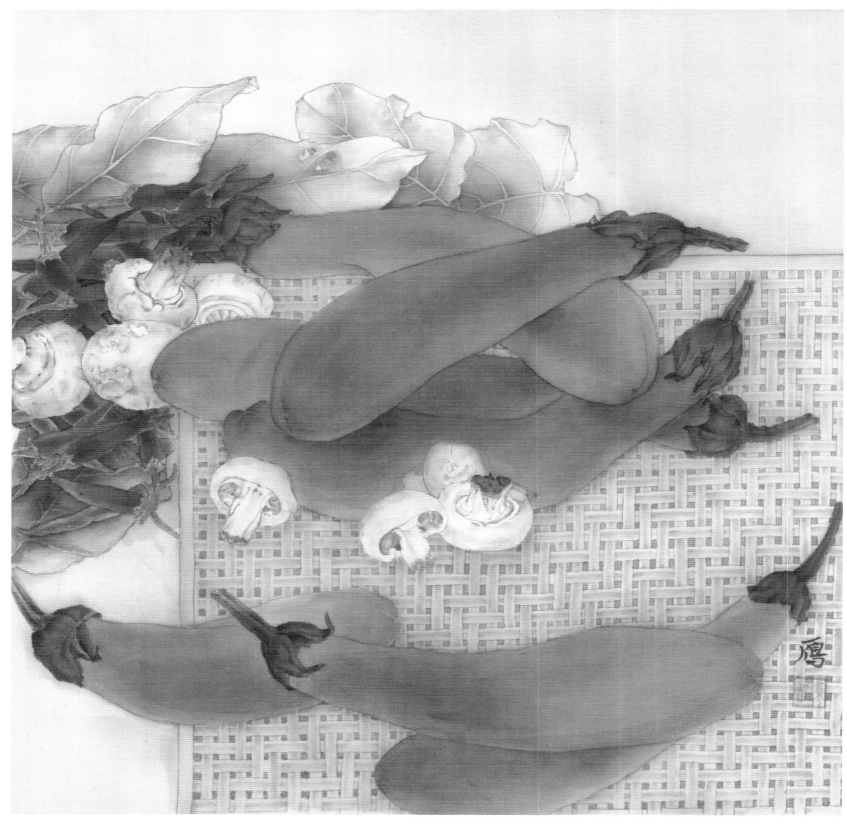

莆阳十二月·七月　绢本

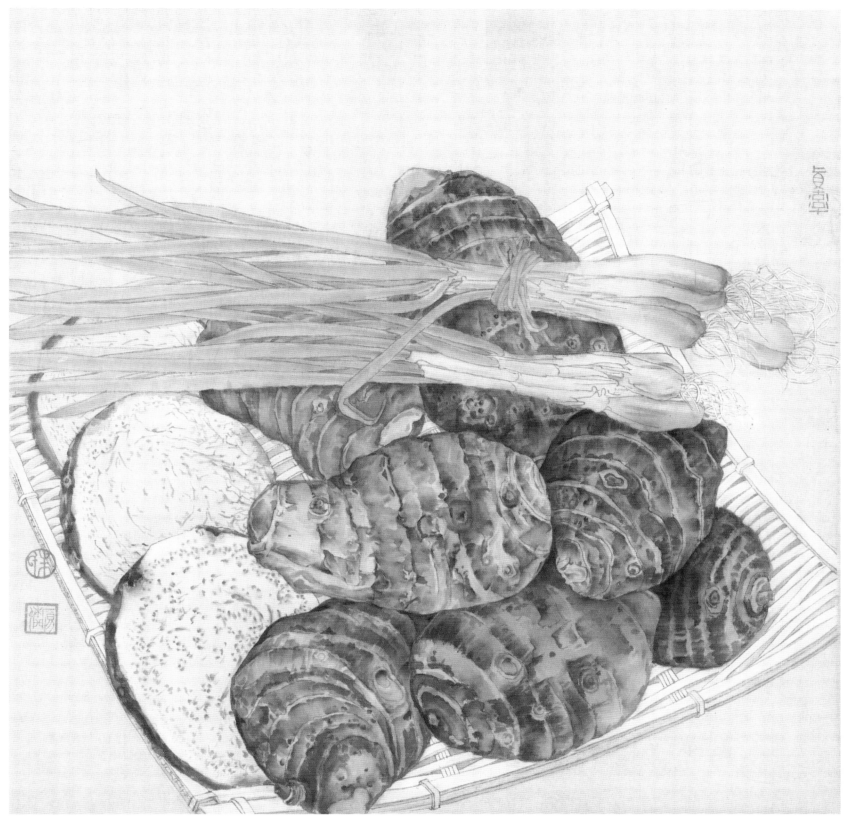

莆阳十二月·八月　绢本

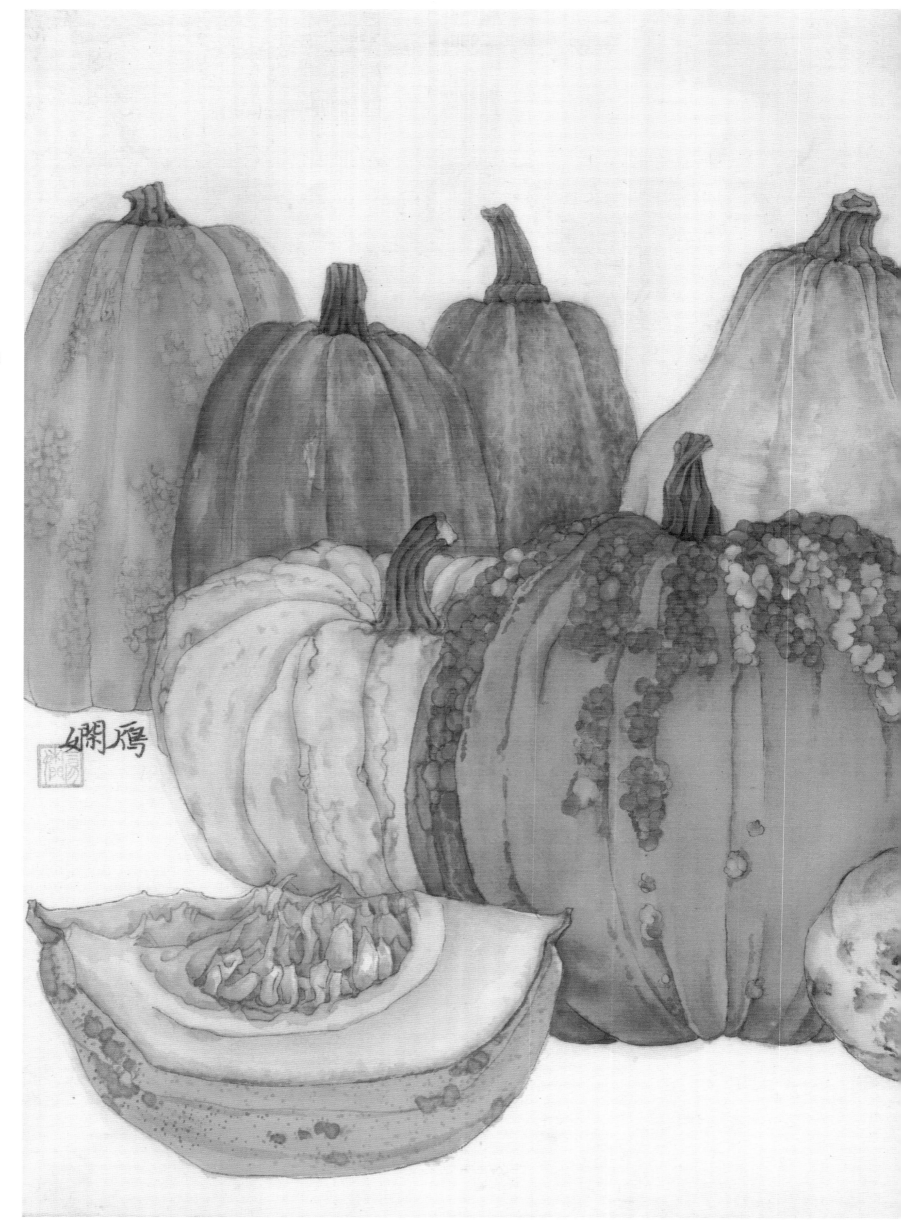

莆阳十二月·九月　绢本

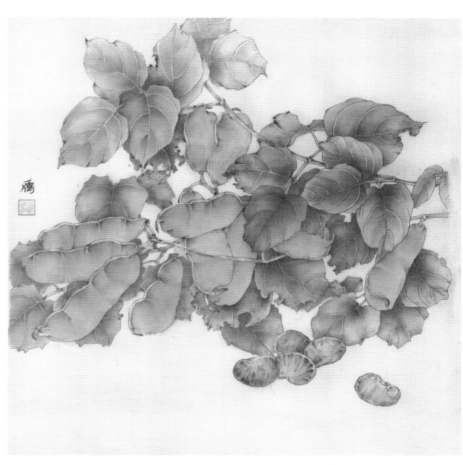

莆阳十二月·十月　绢本

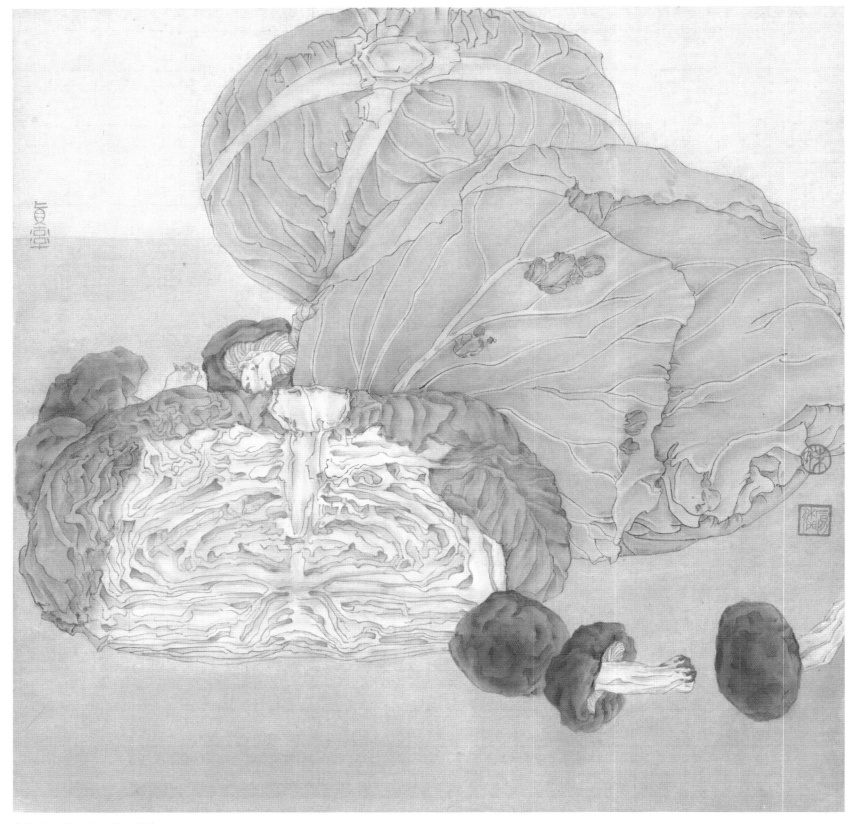

莆阳十二月·十一月　绢本

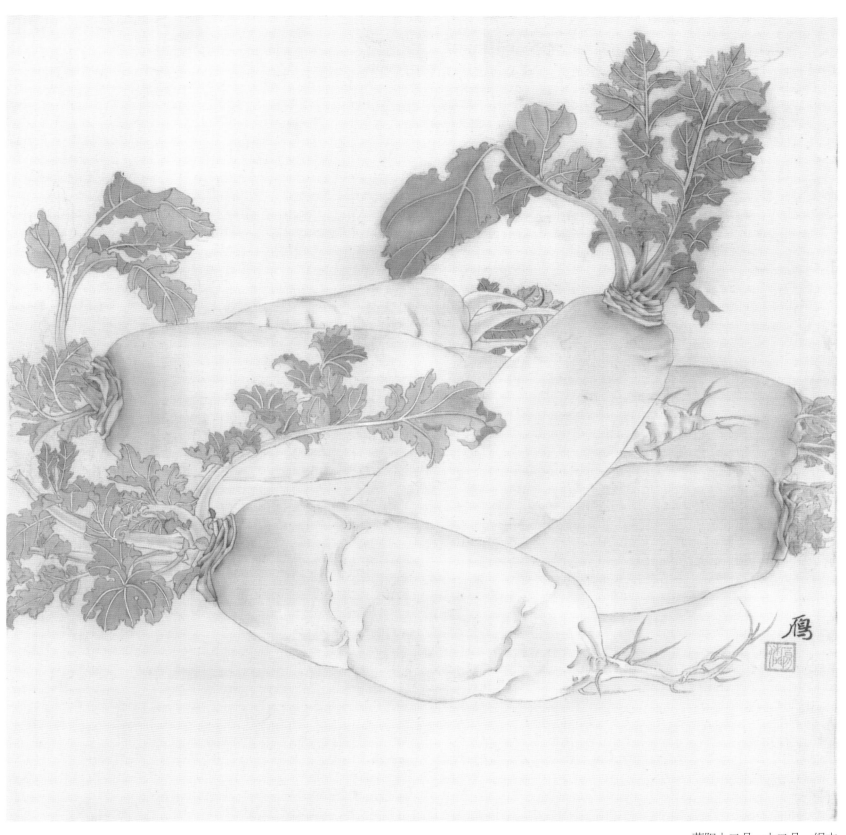

莆阳十二月·十二月　绢本

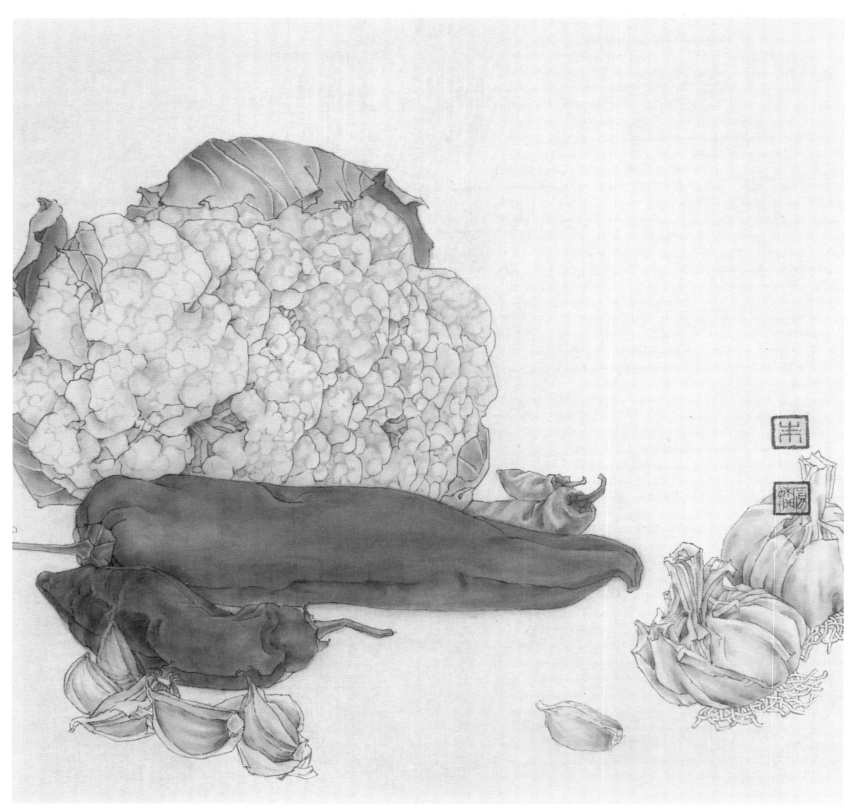

田园杂兴之一　绢本

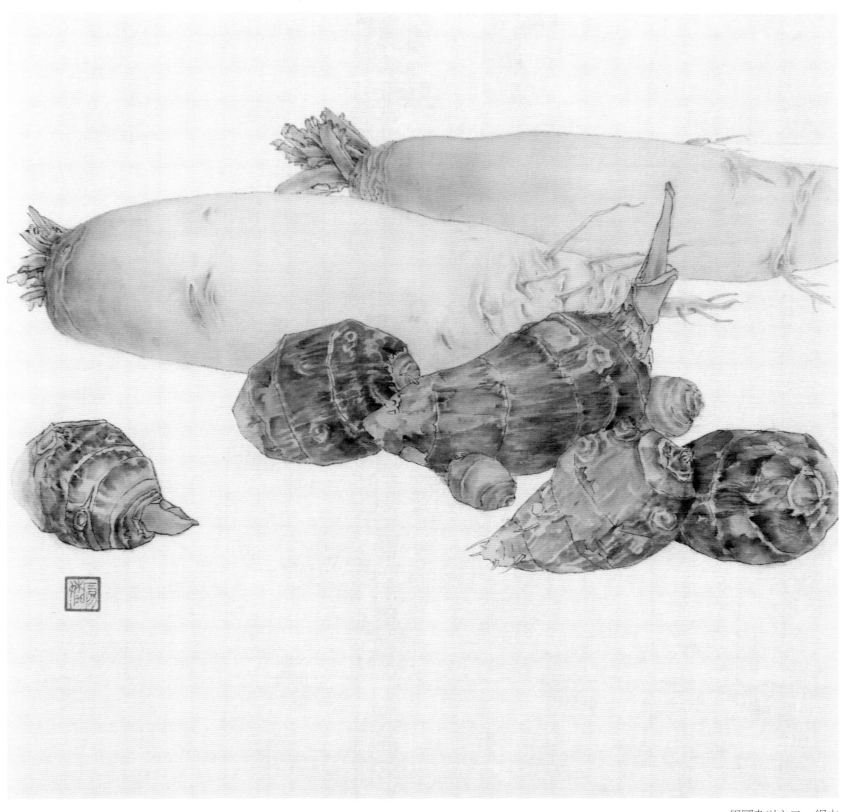

田园杂兴之二　绢本

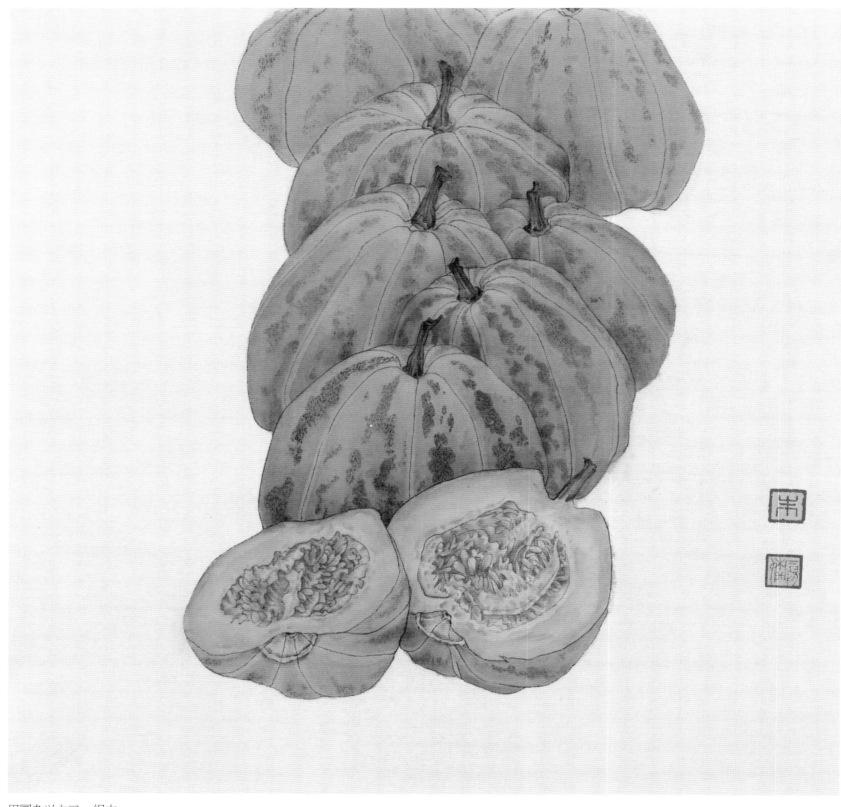

田园杂兴之三　绢本

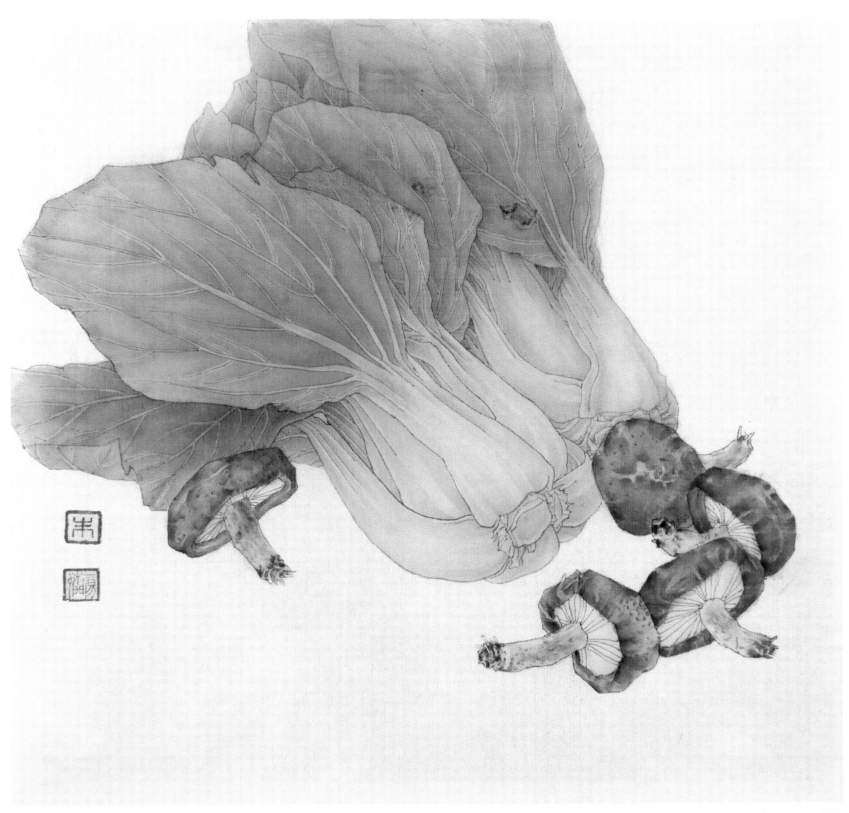

田园杂兴之四　绢本

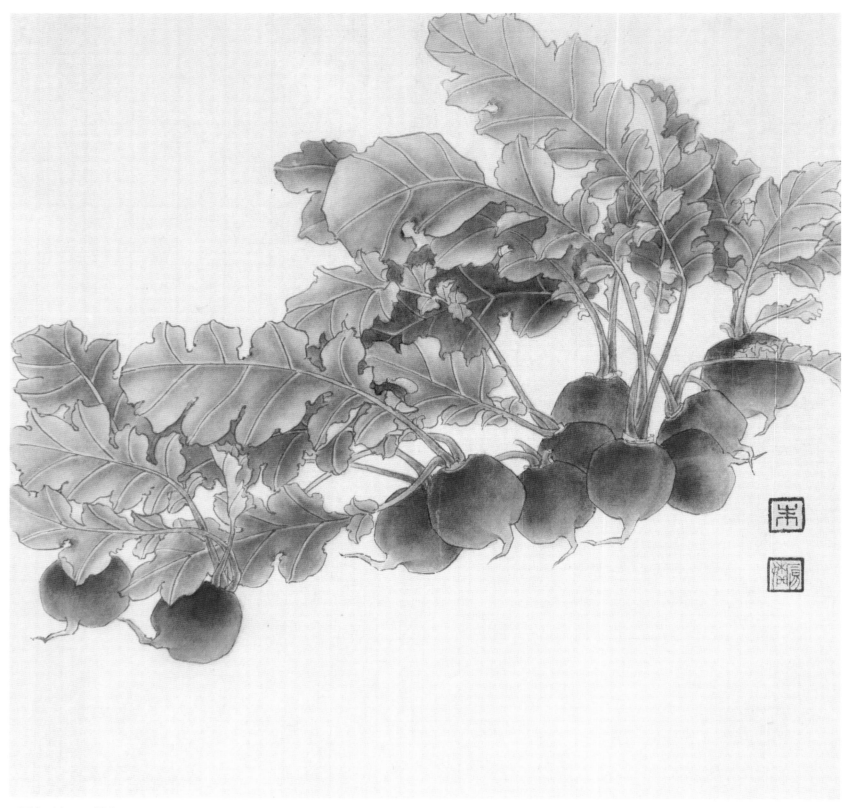

田园杂兴之五　绢本

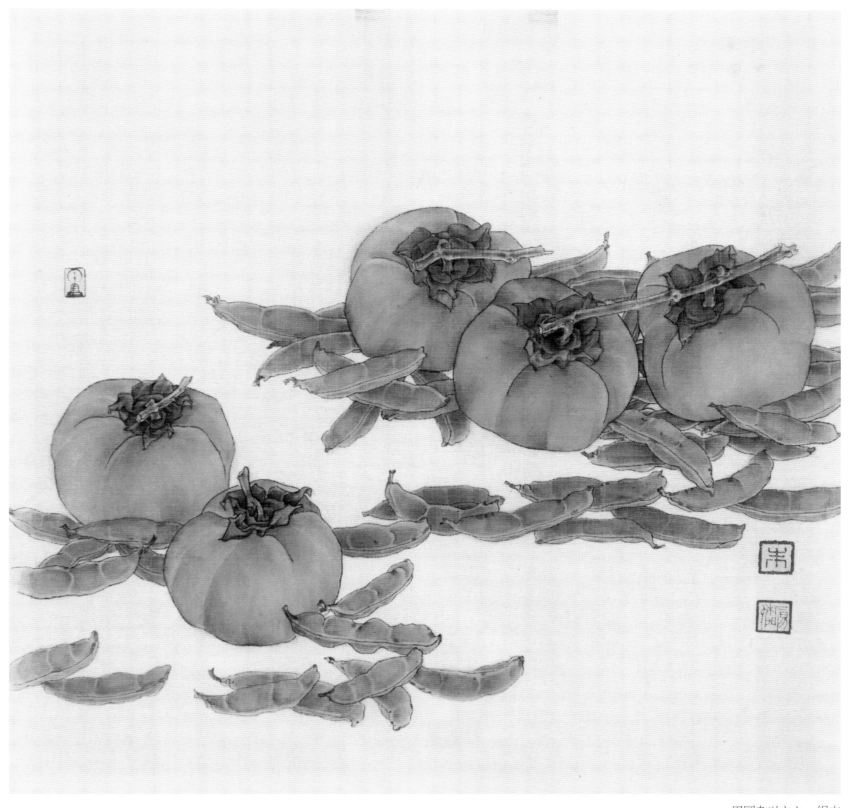

田园杂兴之六　绢本

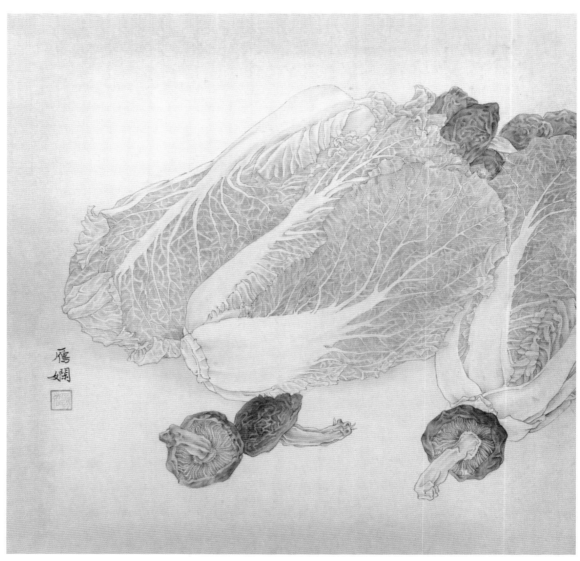

真味　绢本

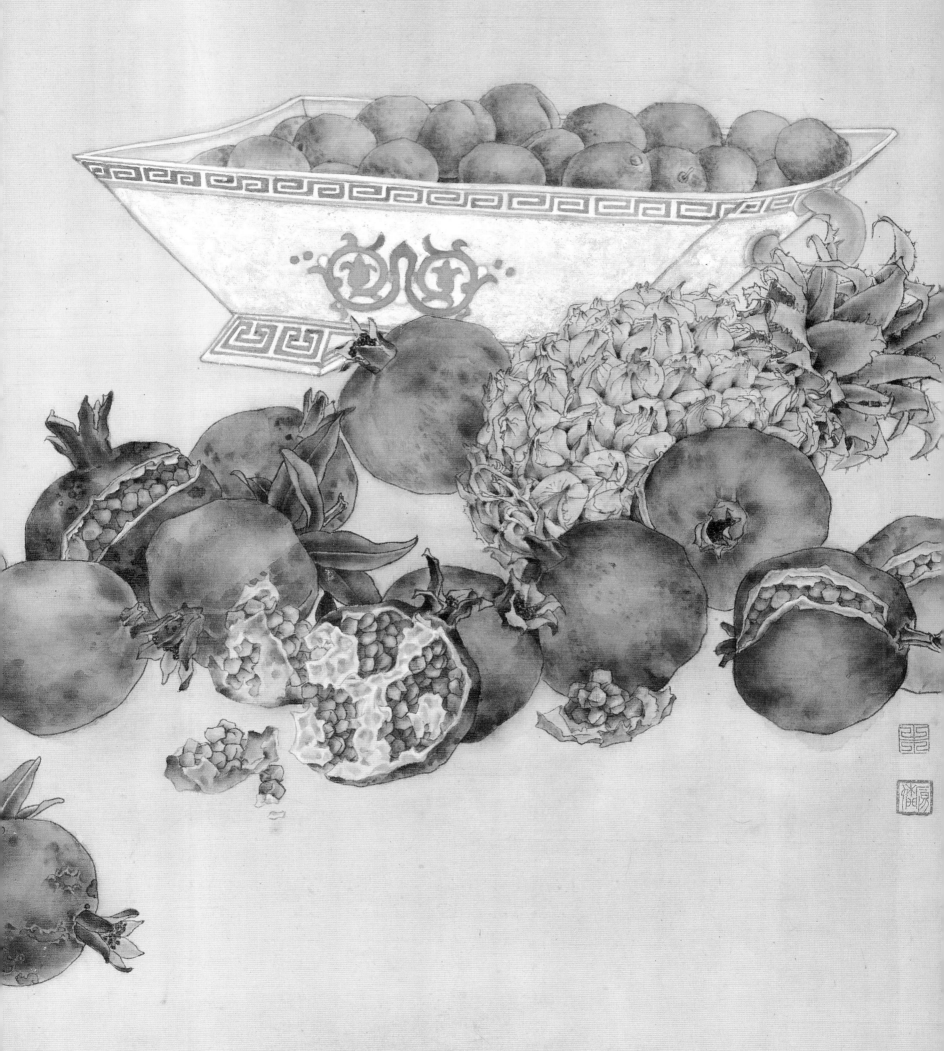

多福图 绢本

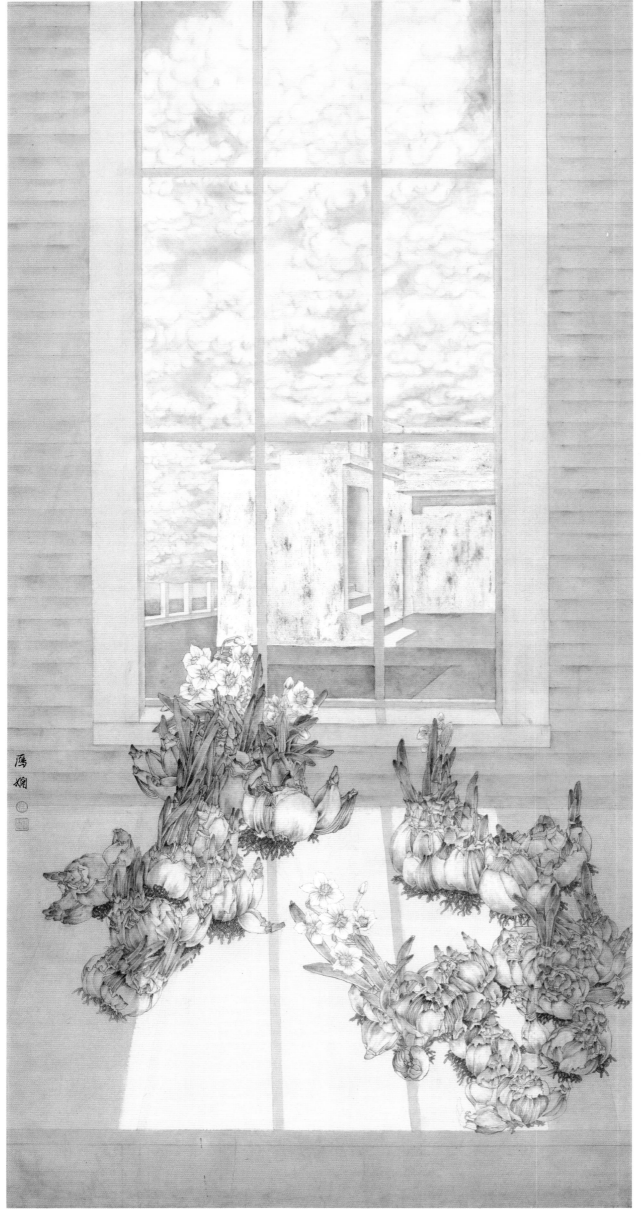

无风的午后　纸本

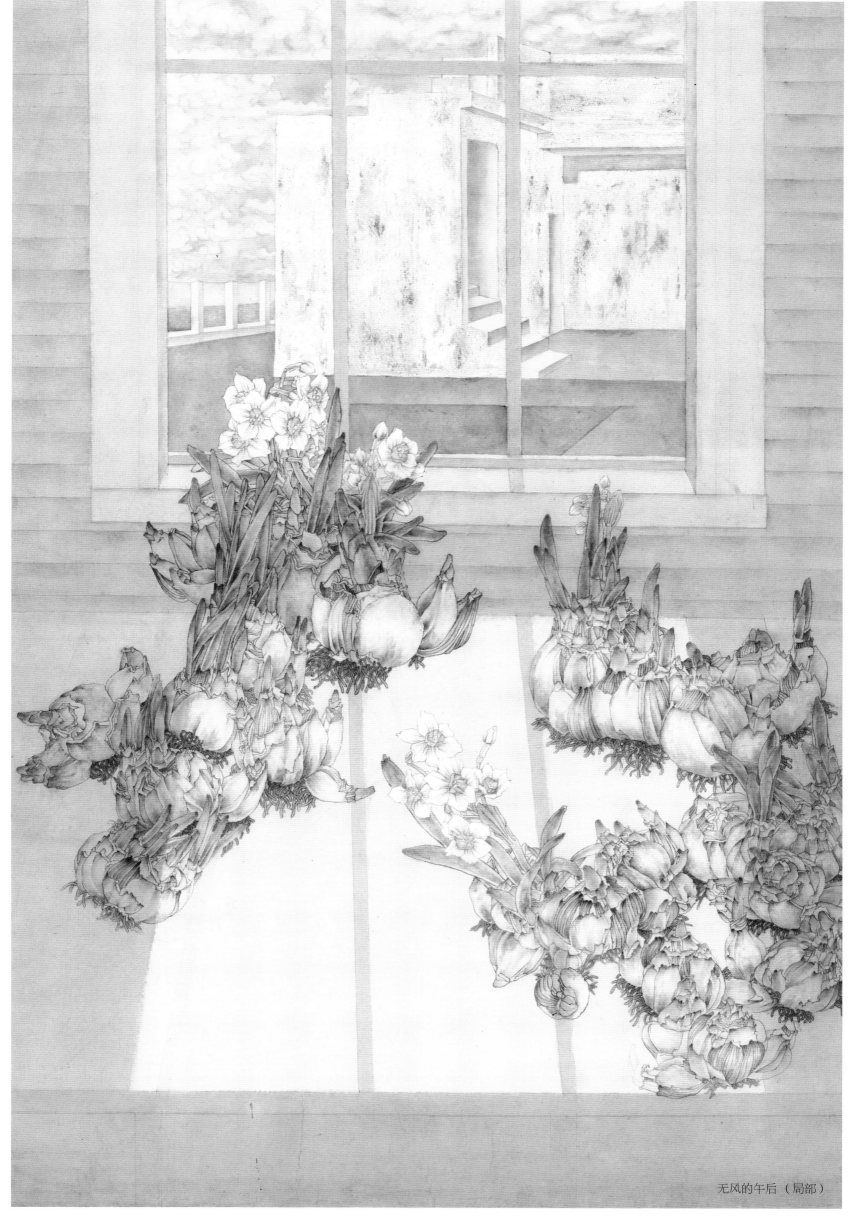

无风的午后（局部）

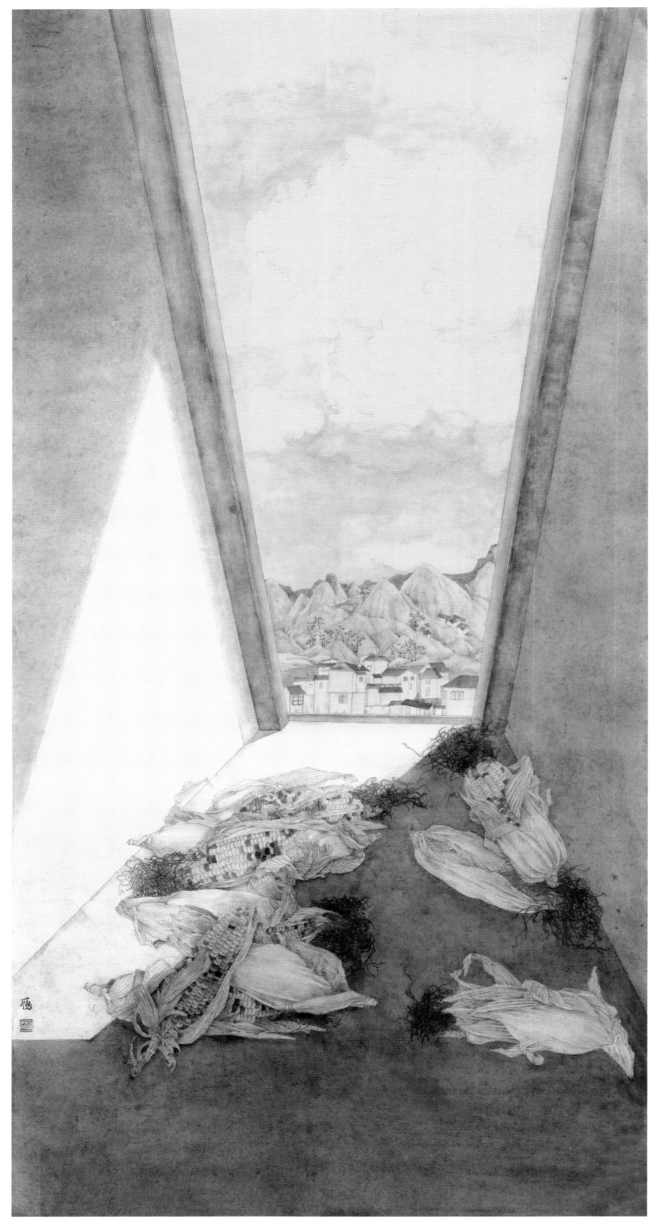

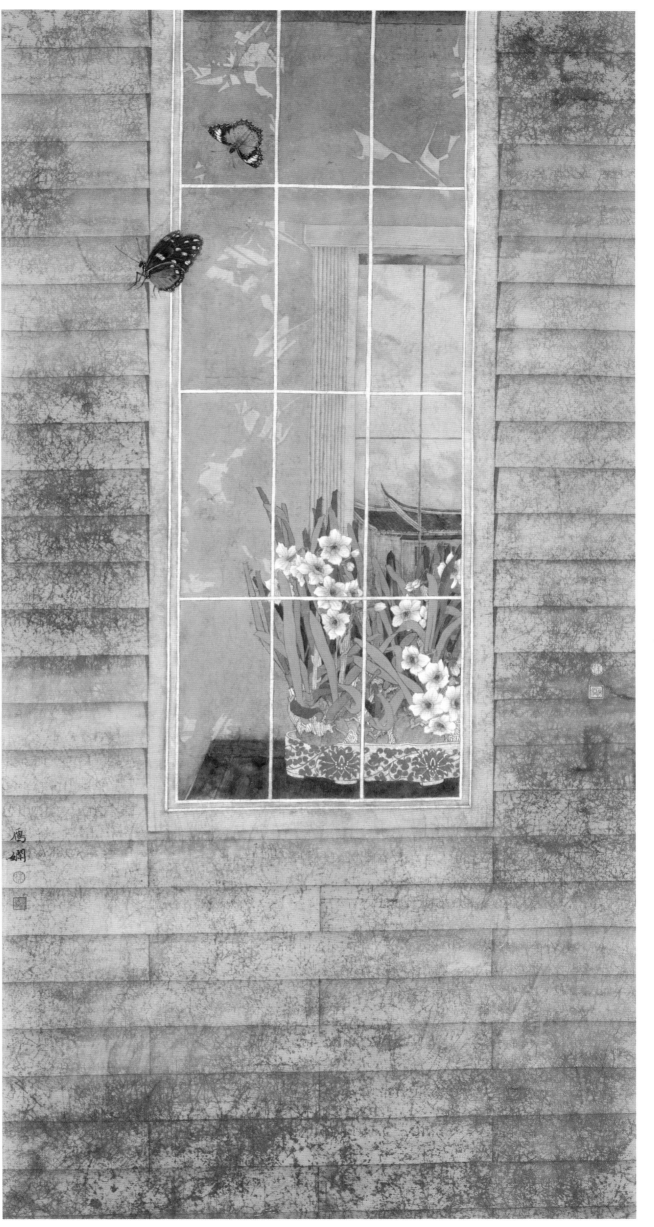

远乡　纸本

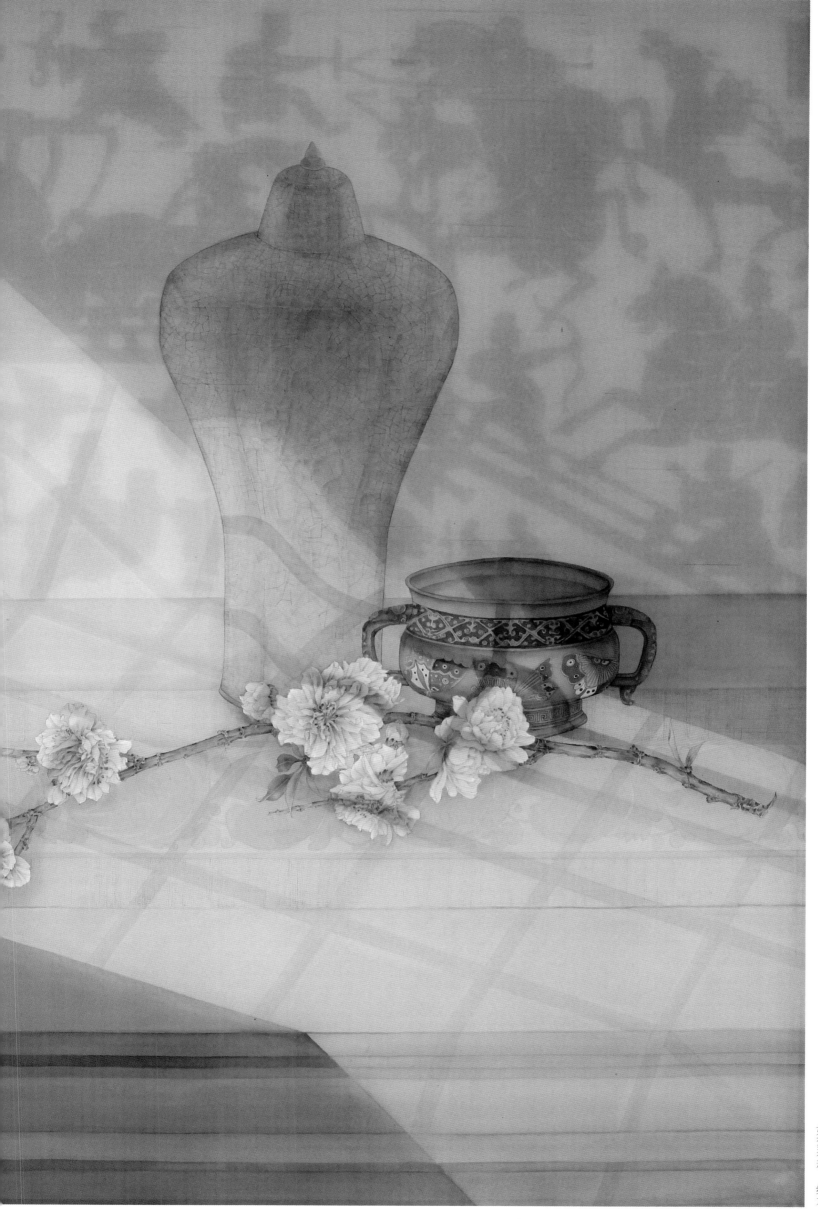

如梦春秋　绢本

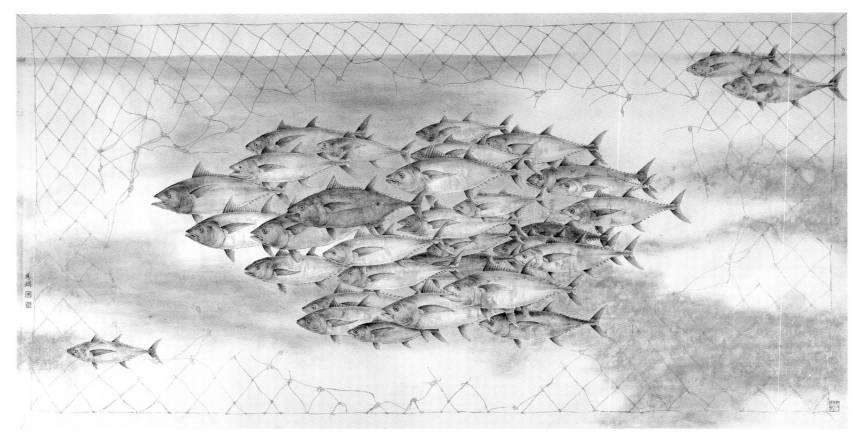

海客乘天风　纸本

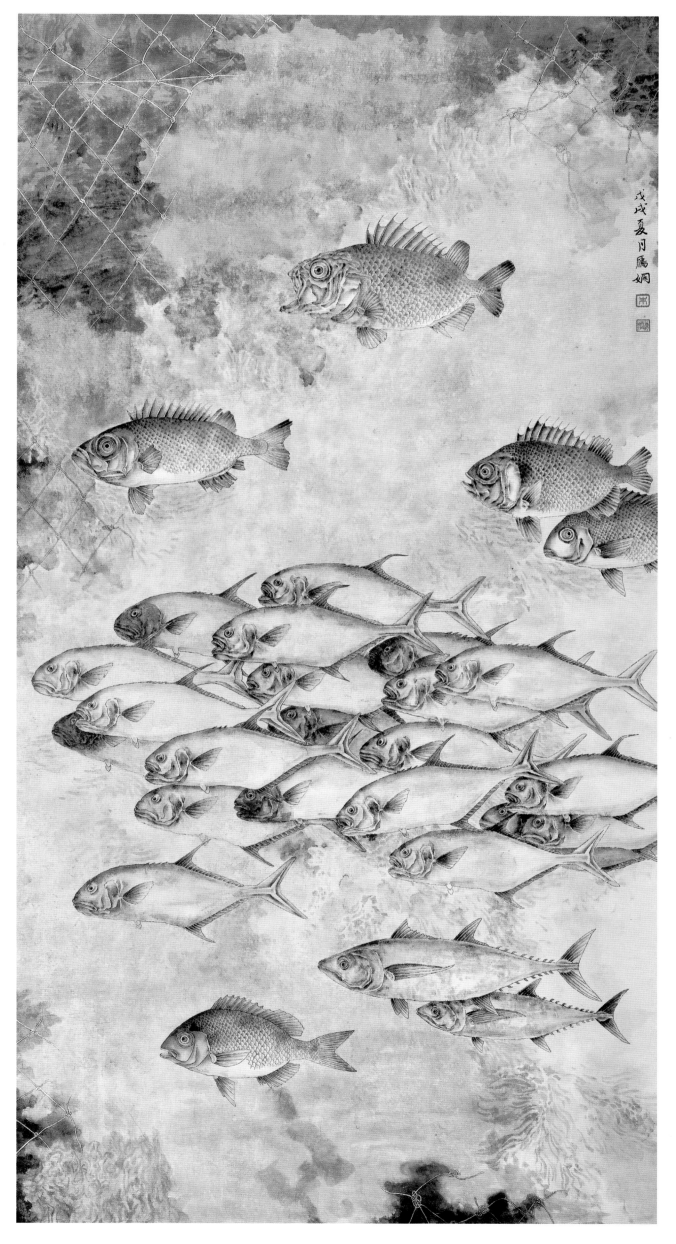

戊戌夏月属婳

归途　绢本

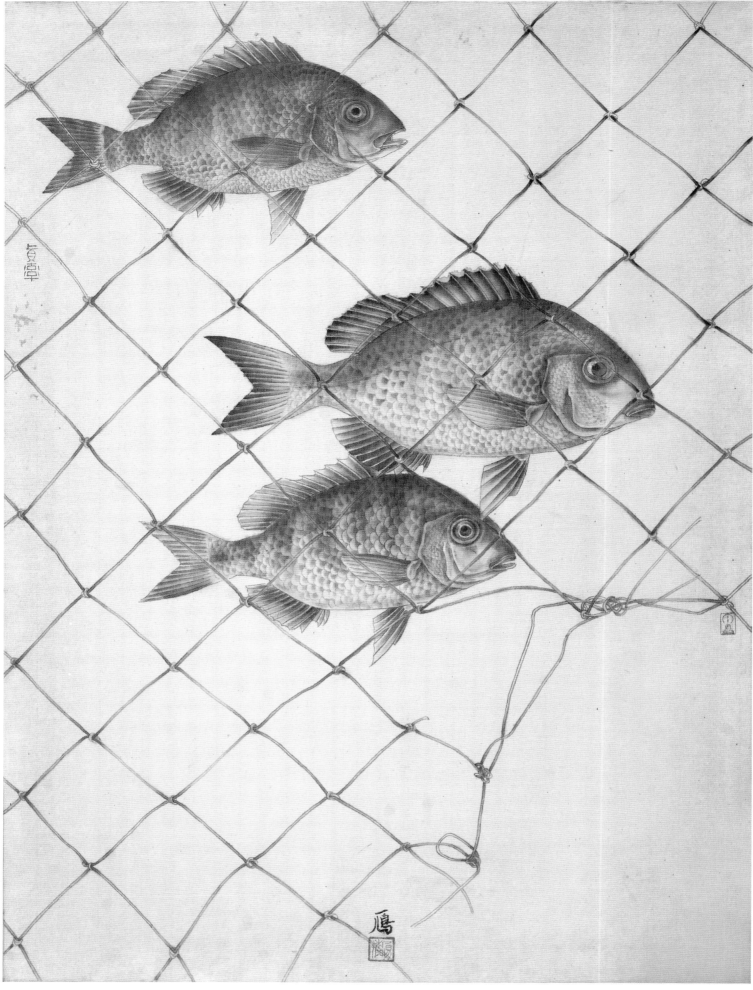

突围 · 二　绢本

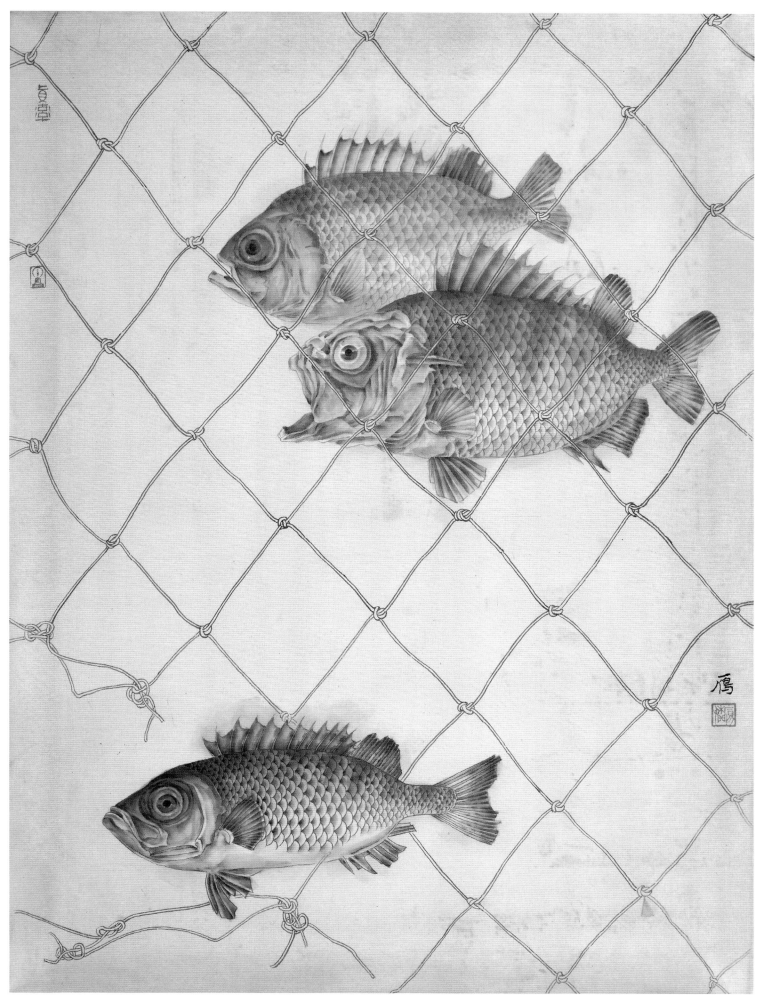

突围·一 绢本

《浮生》这件作品隐含着两种秩序。一种是人为秩序：晒鱼网上的鱼干；另一种是鱼群游动的本能整齐有序。岸上晒的鱼干，两个静态的横幅中间增加一个海中游动鱼群的横幅，让游动的鱼群在鱼网的豁口中间出现，增强了画面的视觉中心。上下三个横幅并列，多层时空交叠并存，生与死、动与静、捕与逃的对比组合，寄托了人与自然能够和谐共生这一永恒的环保主题。

浮生　纸本

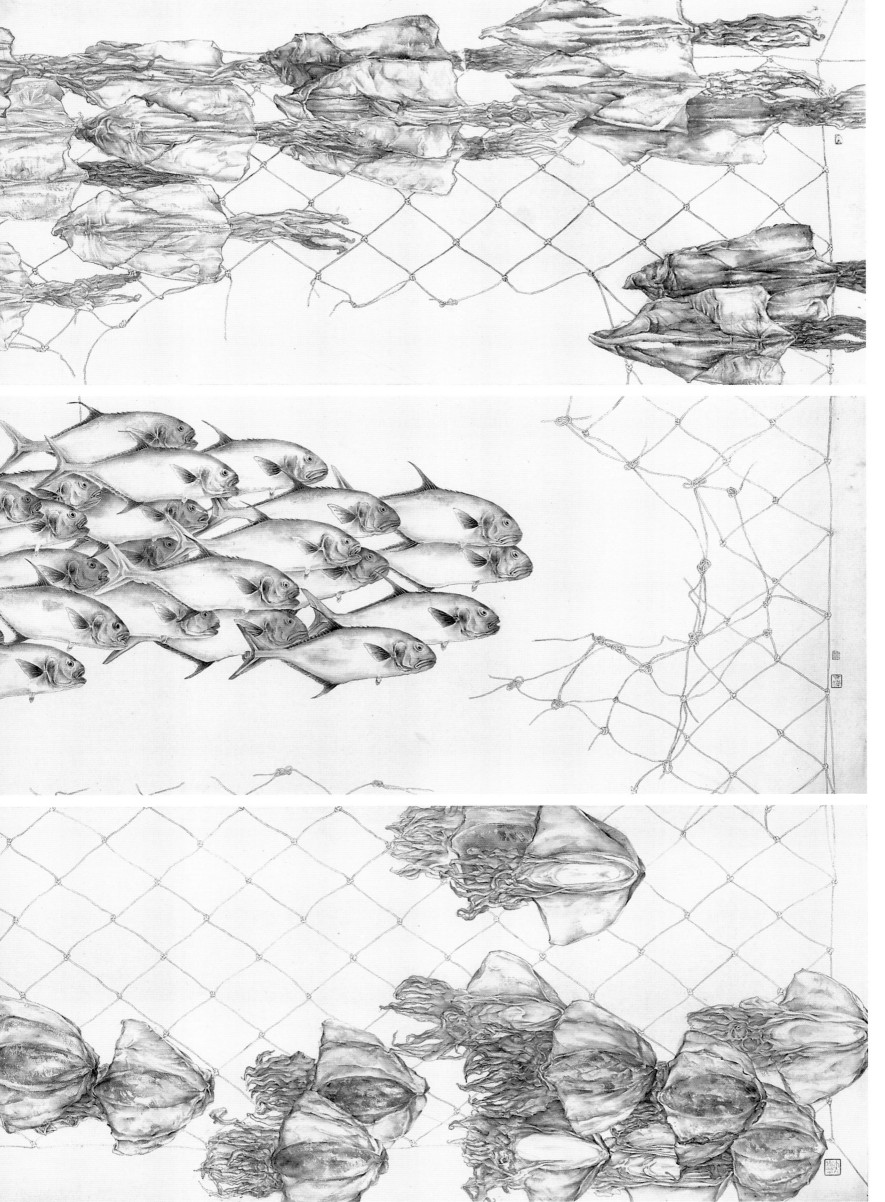

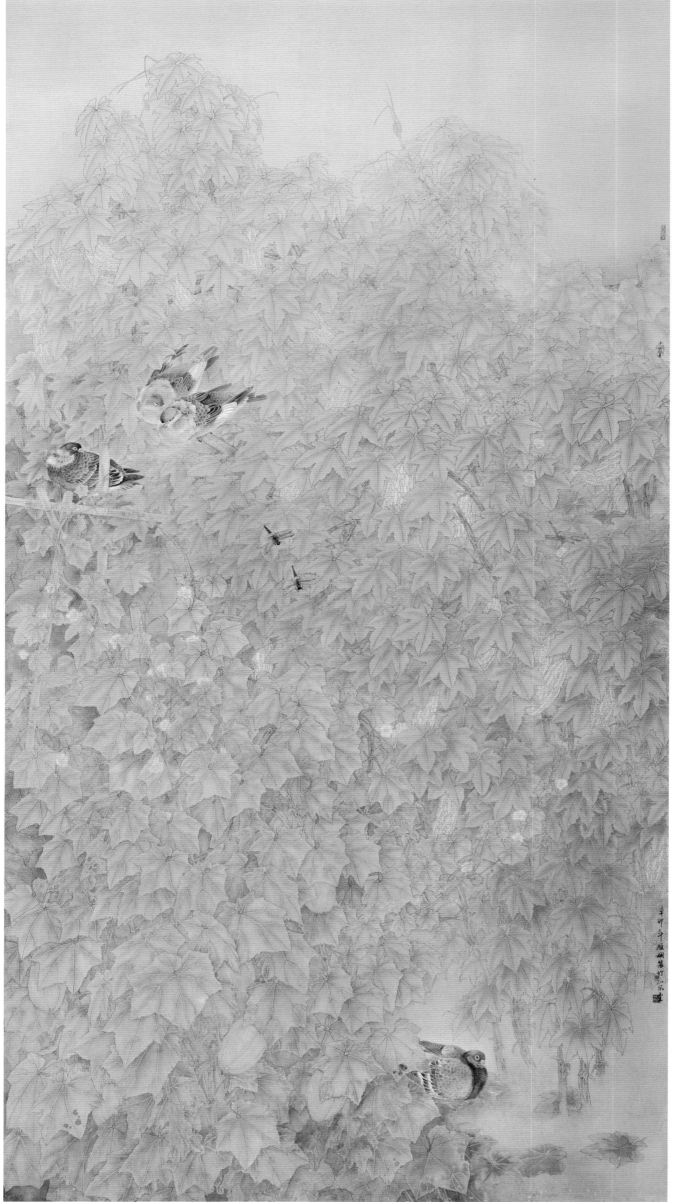

38

夏深沉　　纸本

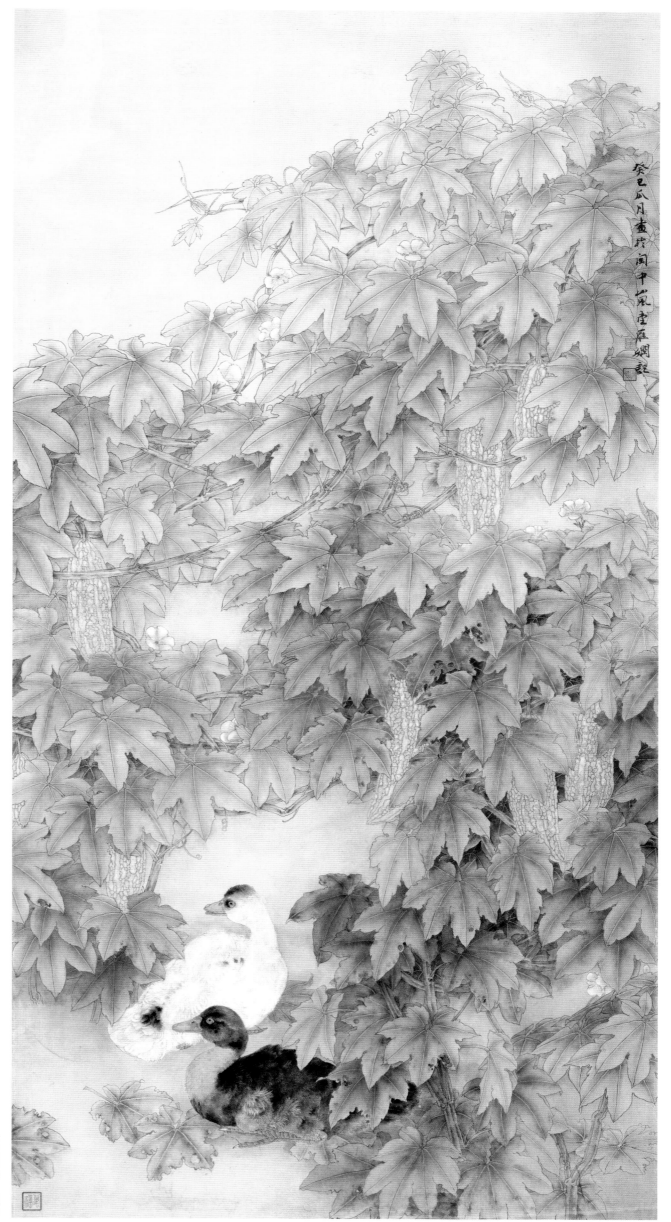

苦乐年华　纸本

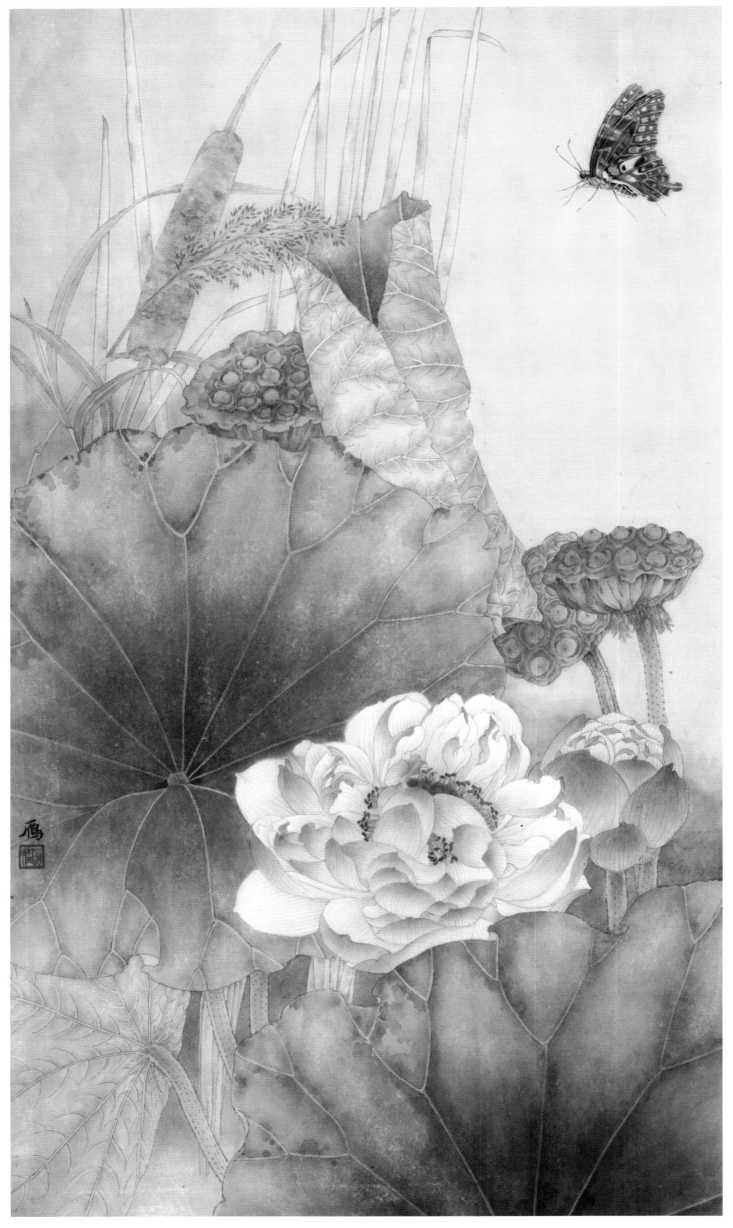

酣眠　纸本

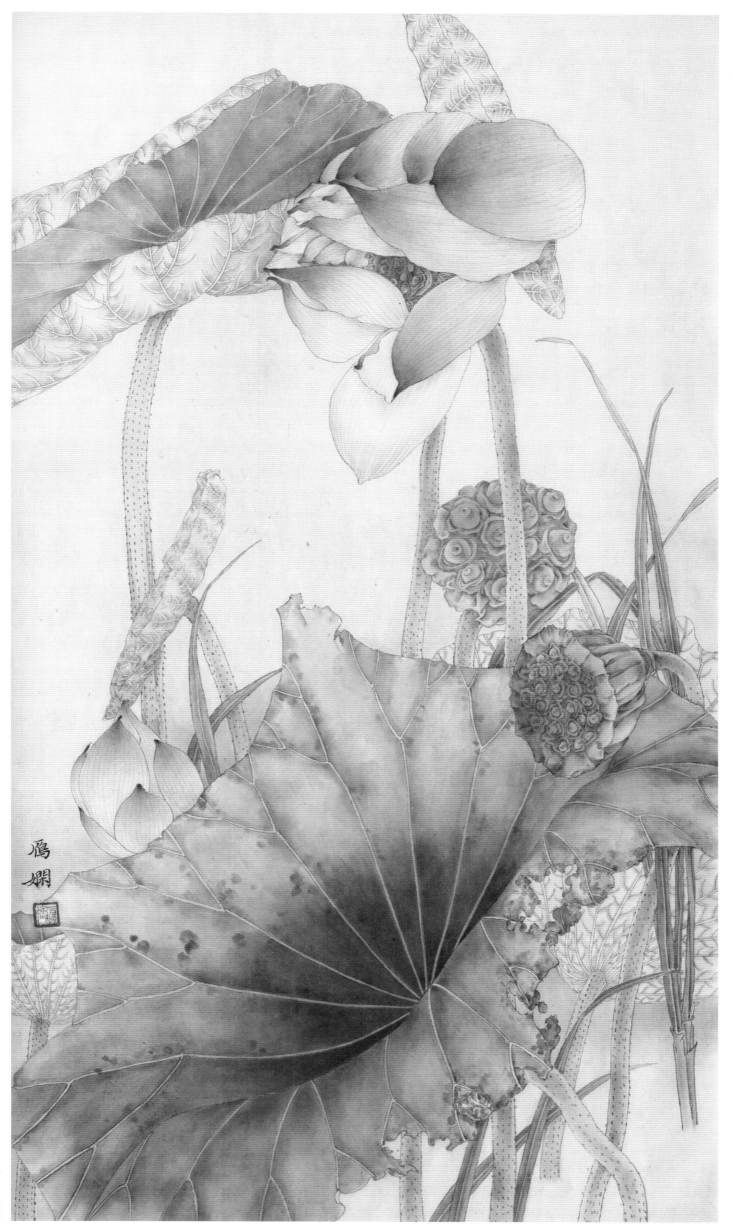

玉立　纸本

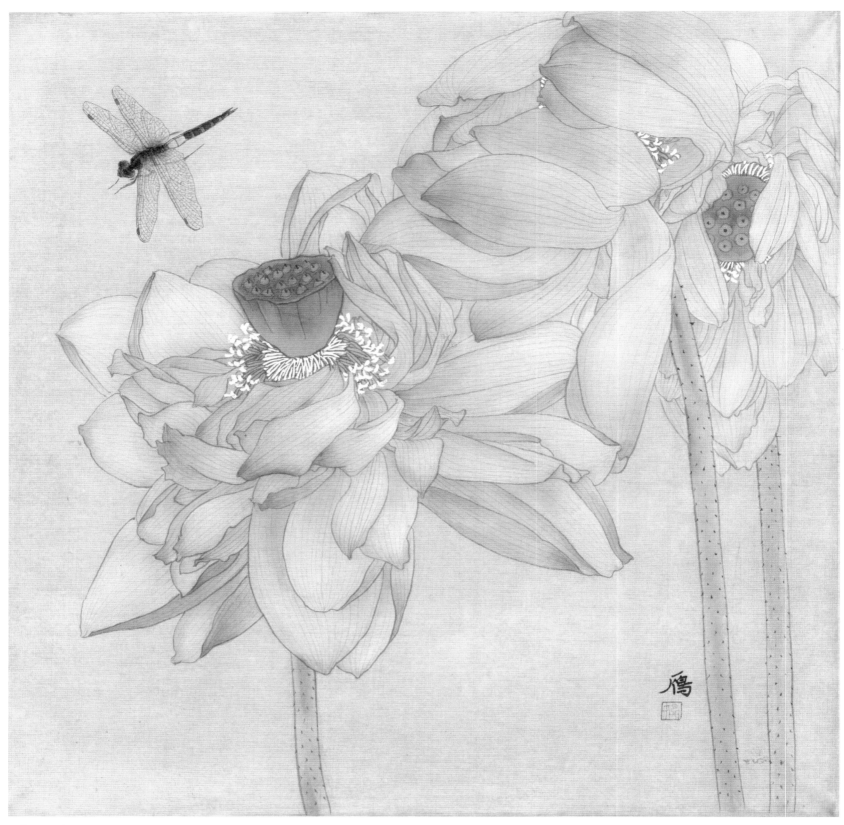

正午　绢本

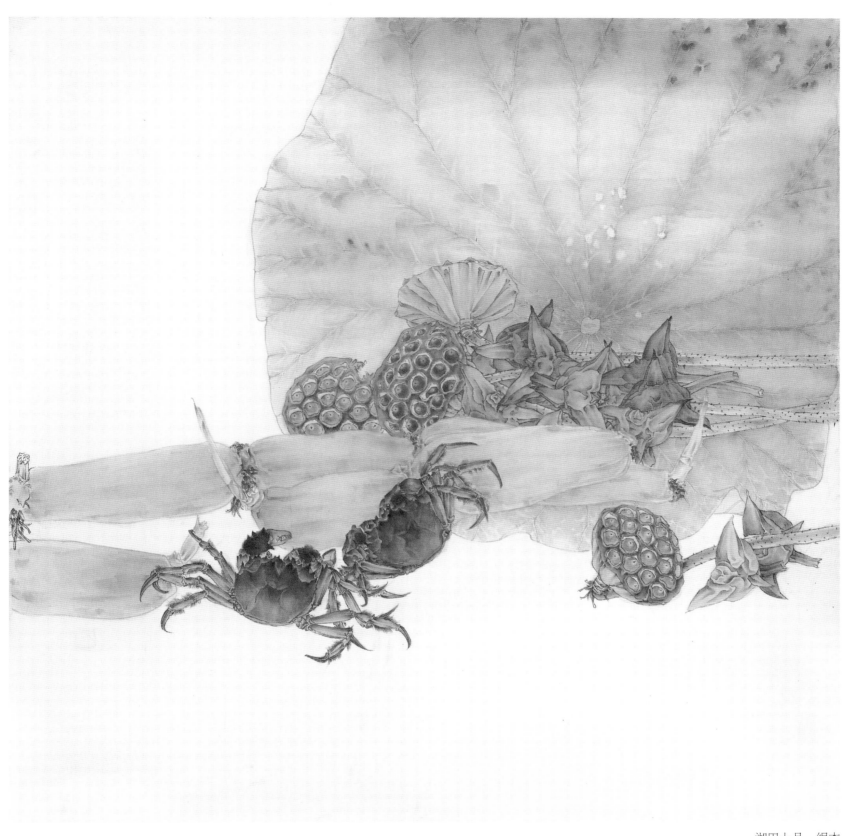

湖田十月　绢本

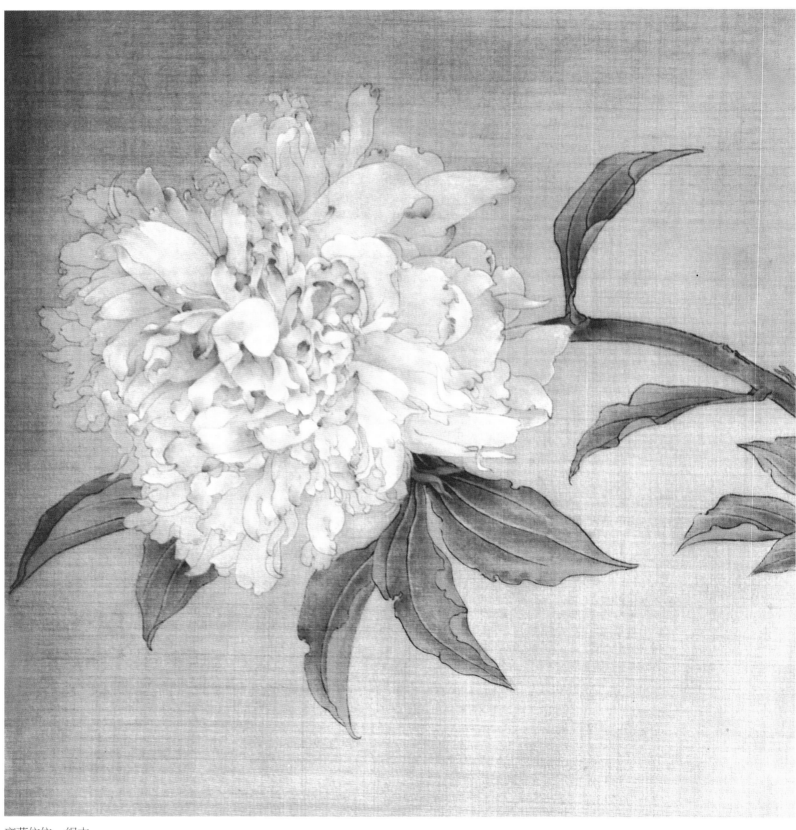

离草依依　绢本

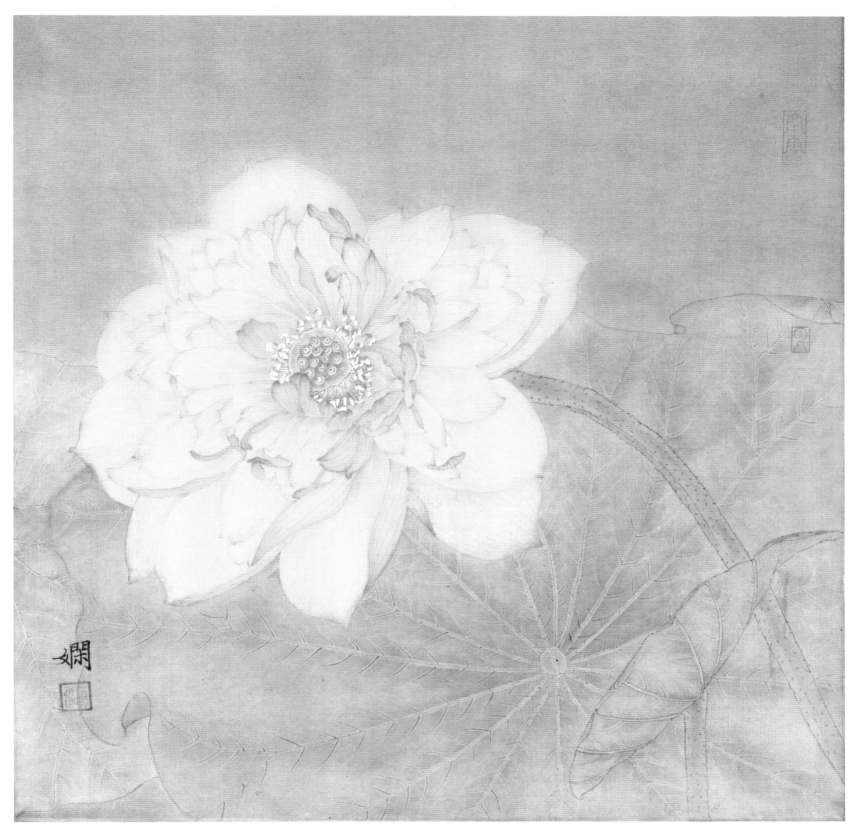

晨雾 绢本

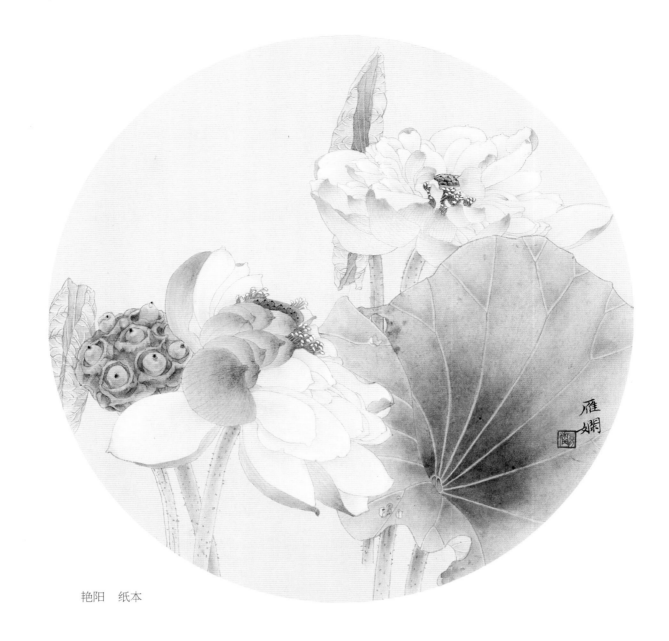

艳阳　纸本

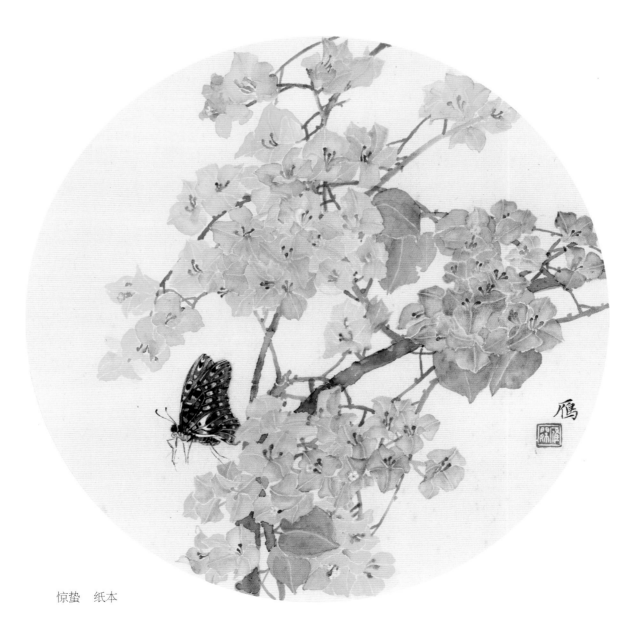

惊蛰　纸本

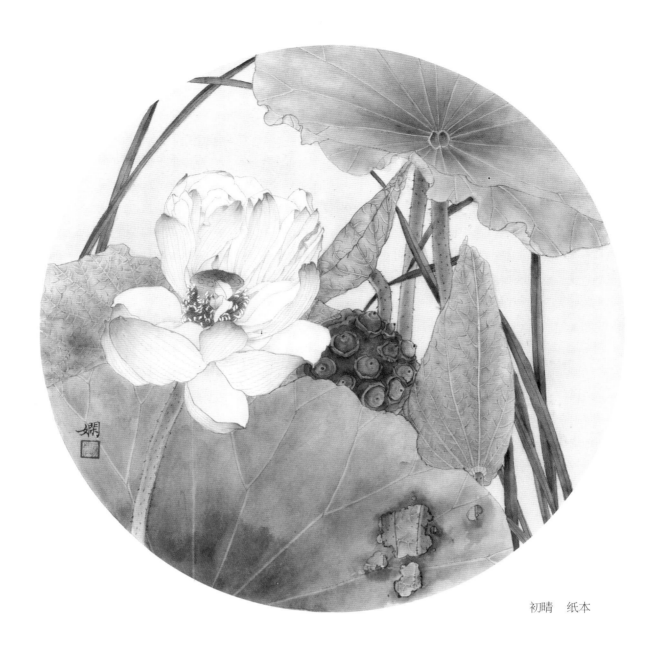

初晴　纸本

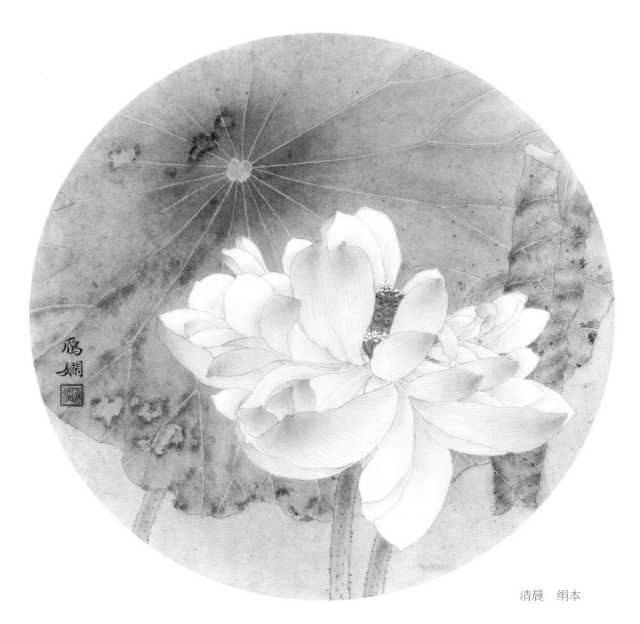

清晨　绢本

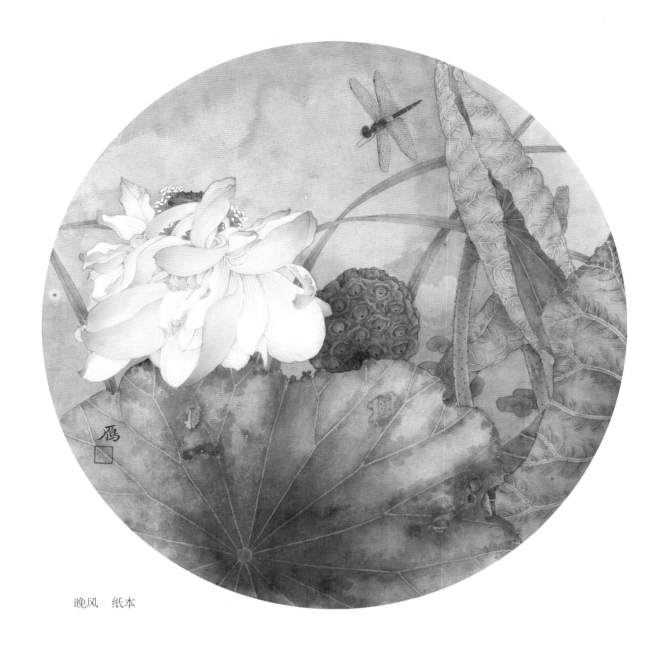

晚风　纸本

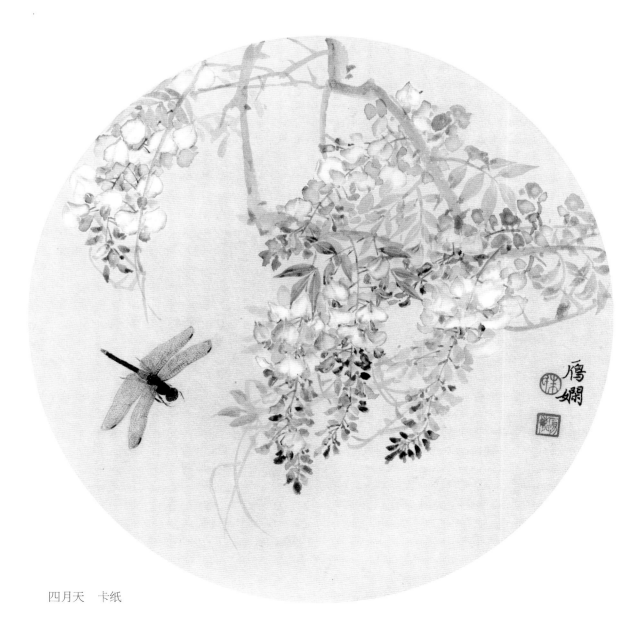

四月天　卡纸

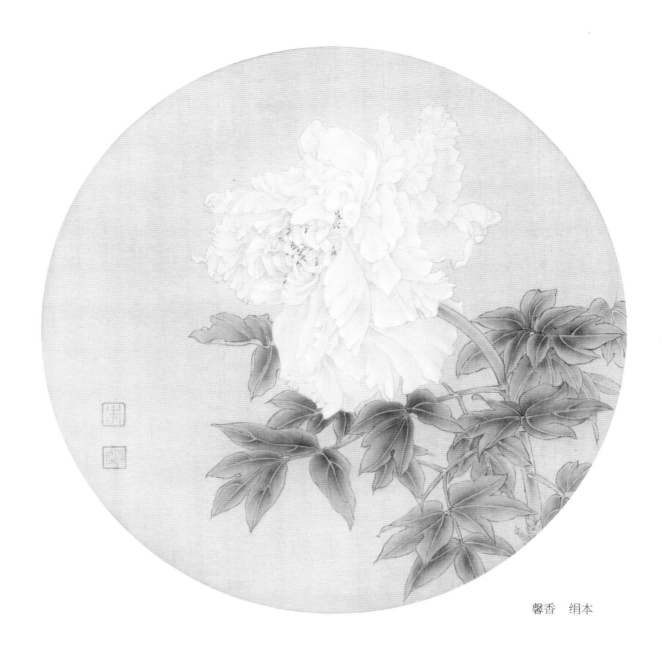

馨香　绢本

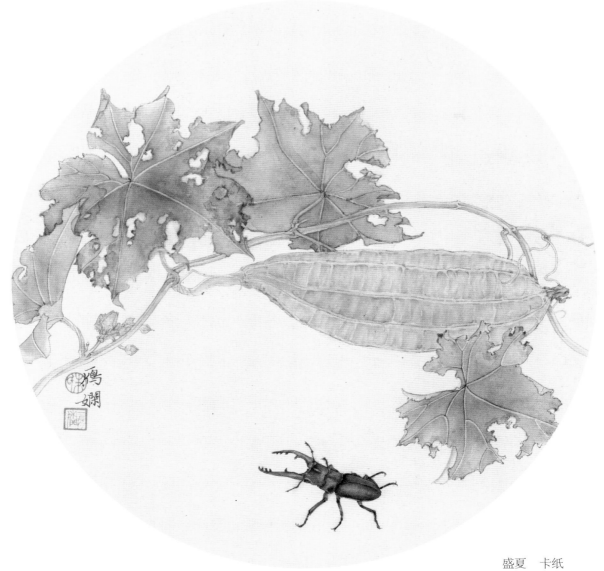

盛夏　卡纸

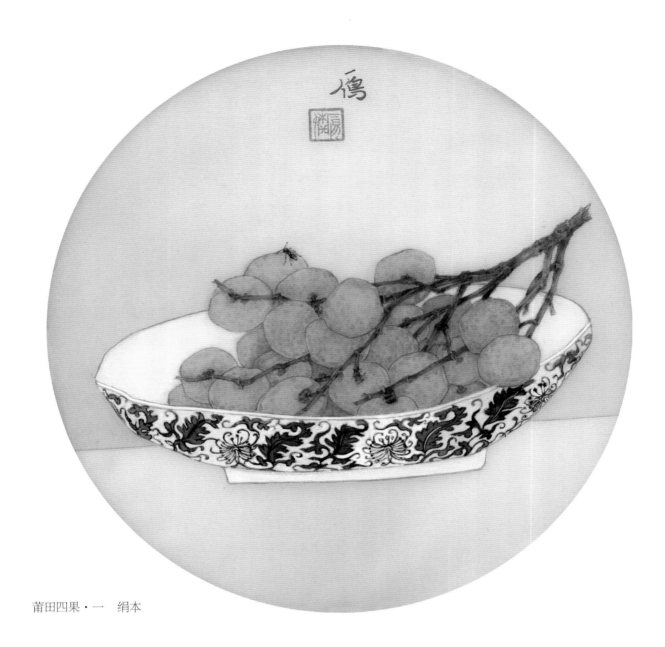

莆田四果·一 绢本

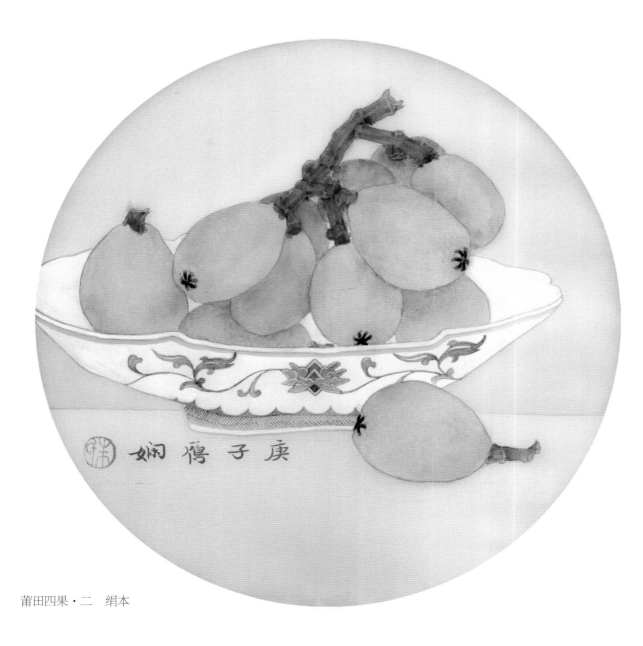

莆田四果·二 绢本

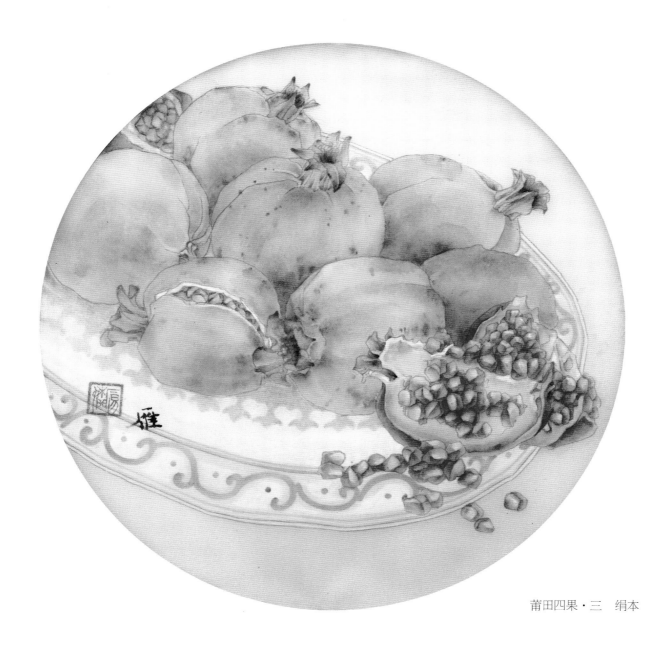

莆田四果·三　绢本

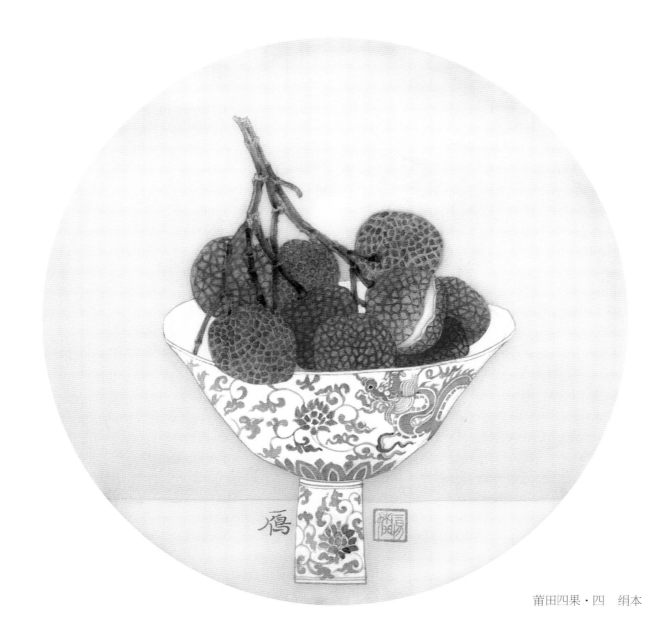

莆田四果·四　绢本

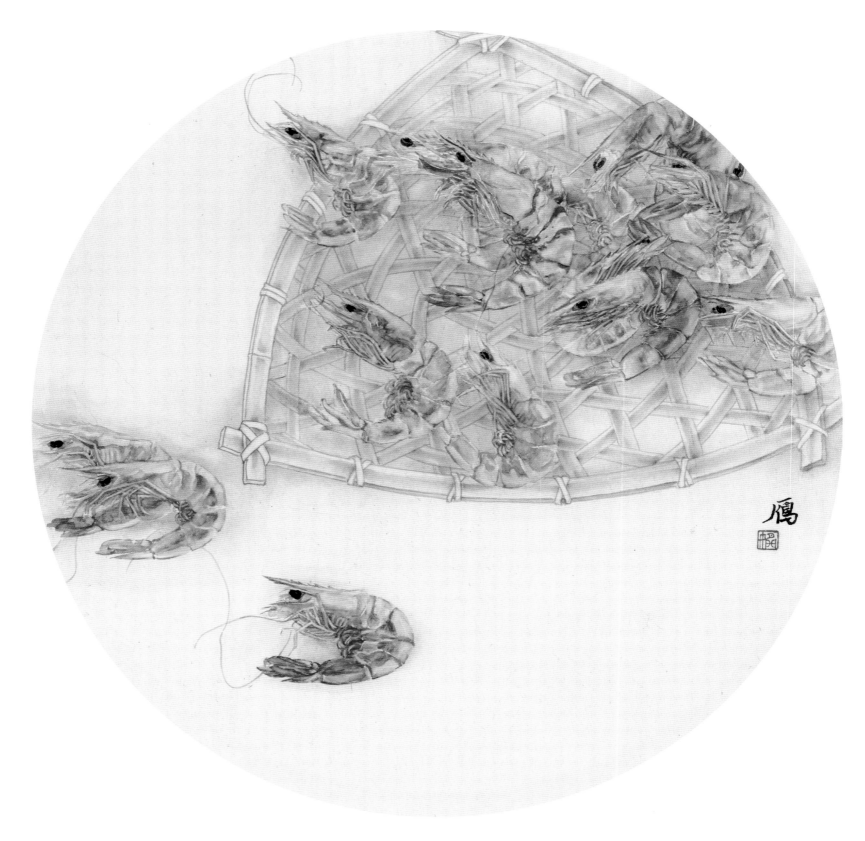

海味·一 卡纸

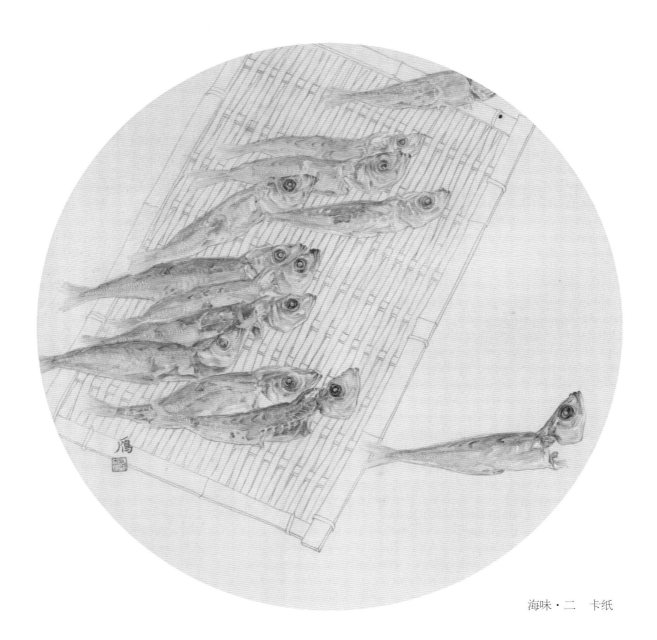

海味·二 卡纸

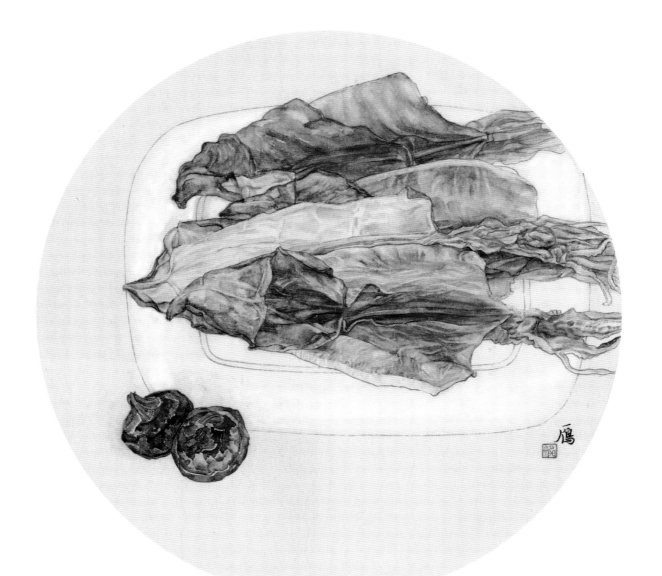

海味·三 卡纸

线 描 作 品 赏 析

白描荷花之一　纸本

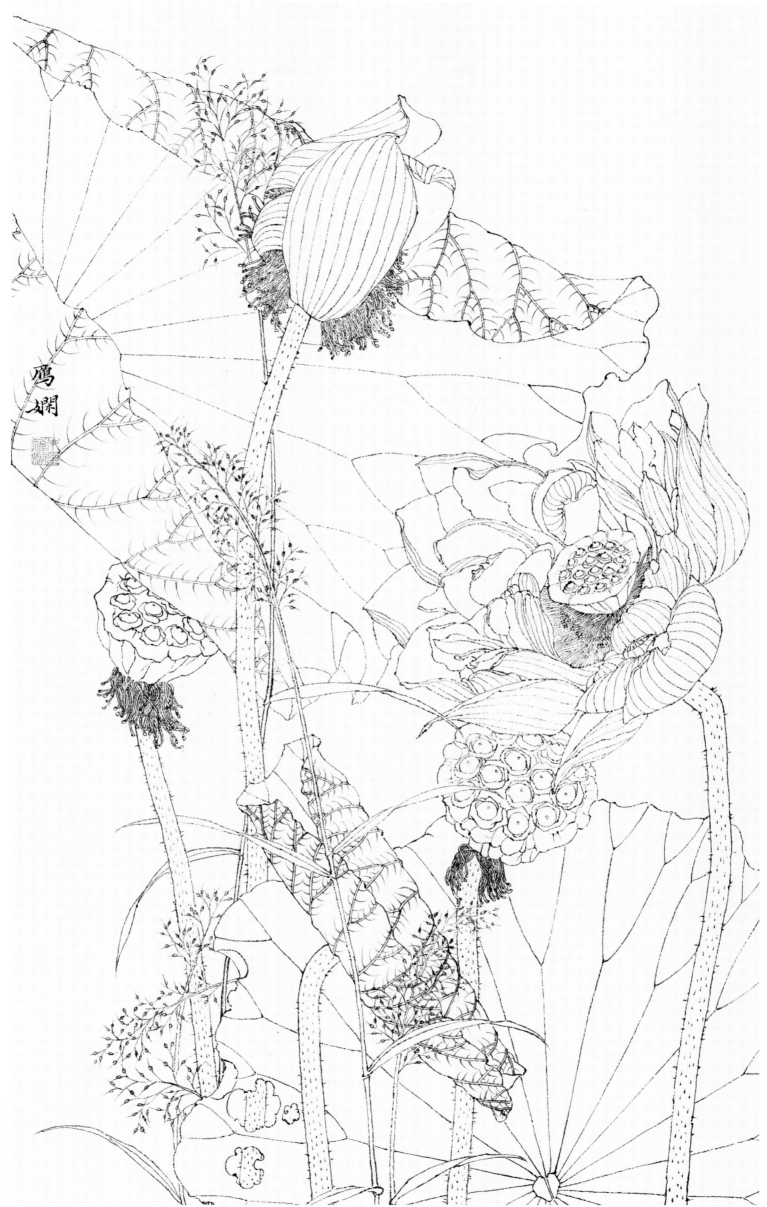

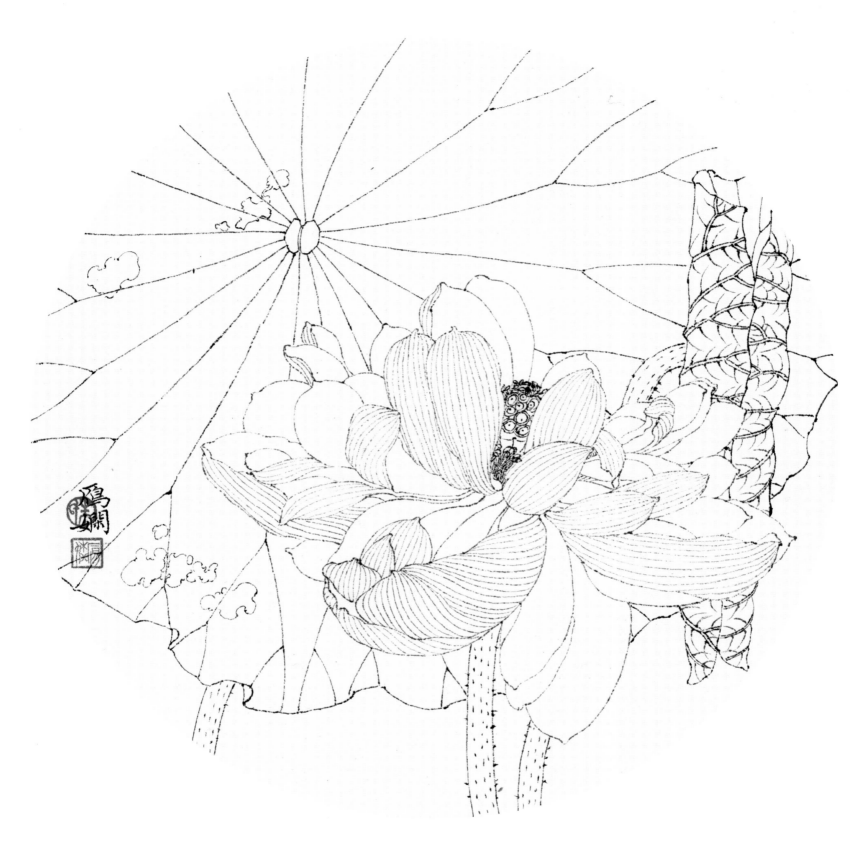

白描荷花之四　纸本

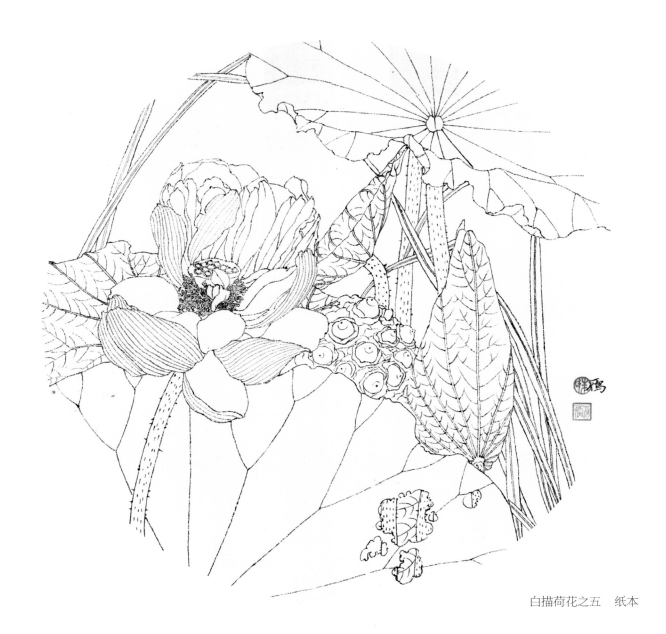

白描荷花之五　纸本

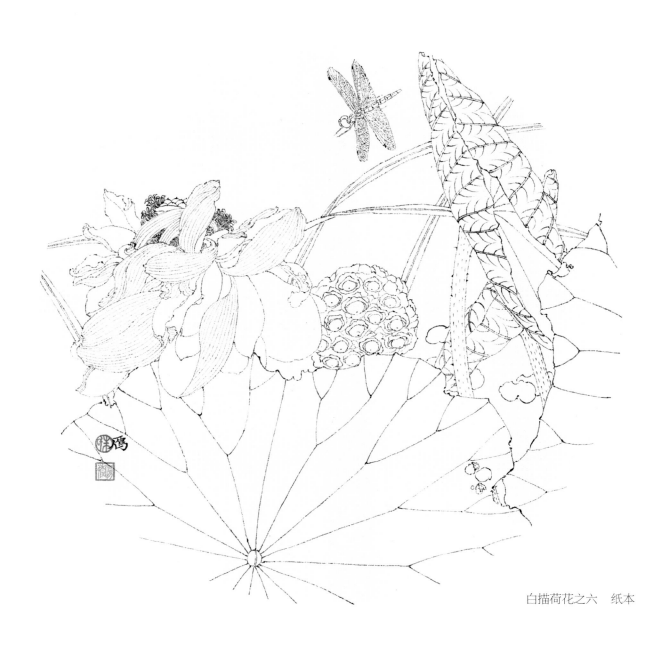

白描荷花之六　纸本

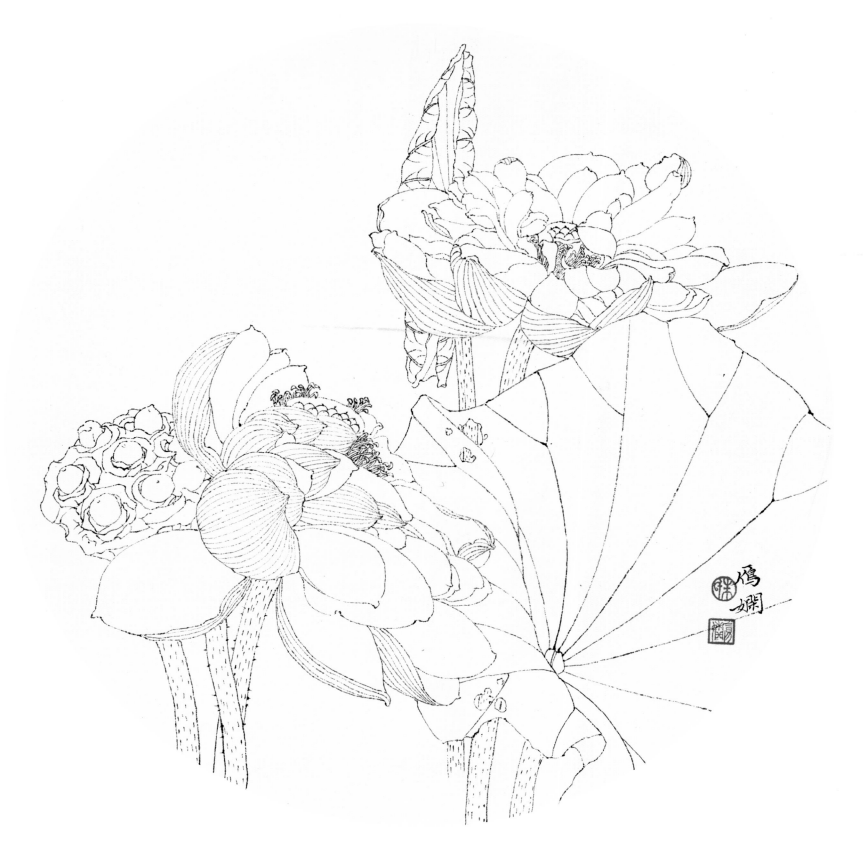

白描荷花之七　纸本